大人的畫畫課 2

速寫自由自在

B6速寫男————著

Have Fun with Sketches

CONTENTS

Little Pink flowers
with the Shadow
Mars 2020

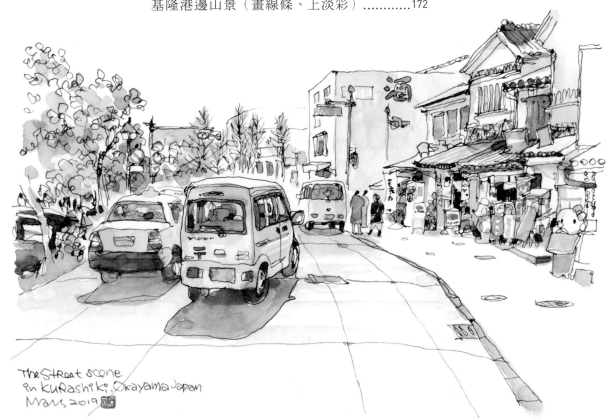

The Street scene
en kurashiki, Okayama Japan
Mars 2019

Chapter 一秒看懂速寫作品解析

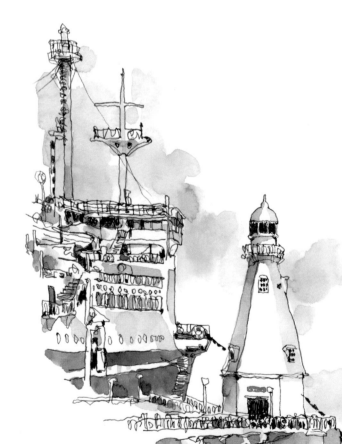

Chapter

5

其他的嘗試

Chapter

6

作品完成之後

THE FORMER Hinomaru Photo Studio
in Takehara, Japan
May 2018

a yellow traveller with a retired bus
Mars 2015

前言
自由畫線條，自在上淡彩

《大人的畫畫課》出版後，出乎我意料之外，獲得廣大讀者的好評。在與出版社確認書沒有都囤積在倉庫後，編輯玲宜與我開始進行這本《大人的畫畫課 2》。

本書延續《大人的畫畫課》線條與淡彩上色的畫法，再稍微深入一點，透過對物體觀察的技巧，讓我們在描繪線條時更有把握；以分群的方式解構畫面，減輕描繪大景時的負擔，大步向前；在限制時間的練習中，拋下

「一定得畫得像才是好」的觀念，讓線條更自由、更有變化。日常中，隨時隨地都可以動筆畫，而淡彩上色的部分，我們放大色感觸角，對顏色的再發現，將有助於調色與著色的運用；依序上色，避免重複調色以及過度描繪的情況，省下來的時間，讓我們能專注地畫出心中所想的氛圍；留白及藏色的技巧，更是讓畫面好看的祕訣

跟著主題示範，從花草小物到複雜的大景，一張一張的練習與實驗後，我們對線條的掌握、色彩感受將不斷累積，唯有持續的練習，才能爬上一座一座的山頂。

此外，我在書中安插了重拾畫筆這六年來，受到網友們喜愛的作品，並且進一步解構作品，分享我在取景、畫面安排與構圖的一些想法。最後，是速寫作品完成後的運用，在對外分享作品前，讓我們的作品更接近原作。

速寫沒有高深的技巧與繁複的規則，透過線條描繪物體、上淡彩呈現氛圍，畫到哪裡、畫到多深入，全由自己決定。唯有透過對生活事物的觀察，自然而然將美感經驗與看法投注在畫面之中。期盼藉由本書，讓大家體驗繪畫過程的樂趣，享受完成一幅幅滿意作品的成就感。

Mars 2021

Pier-2 Terminal Station
Kaohsiung Taiwan
Mars 2019

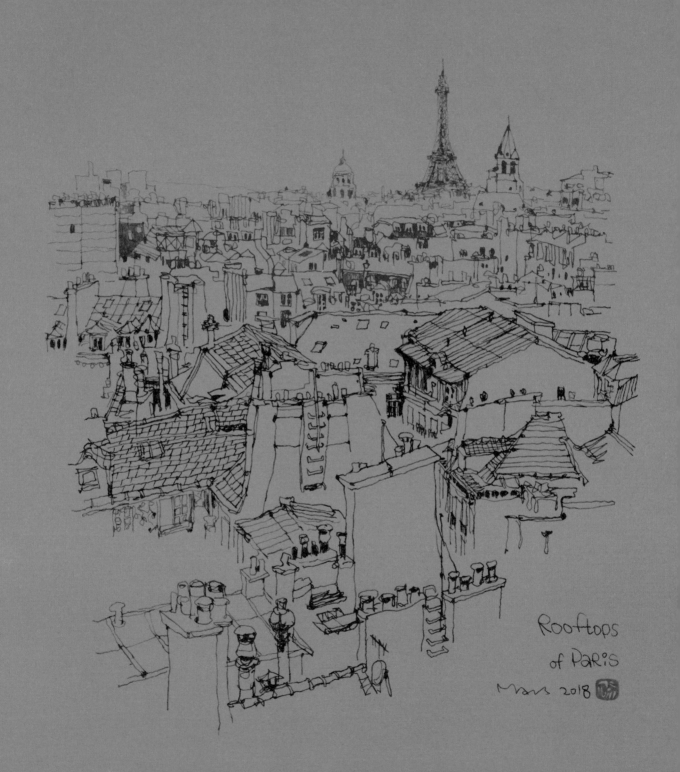

Rooftops
of Paris
Mars 2018

SKETCH YOUR LIFE

Chapter

1

自由畫線條

描繪物體輪廓線，是速寫最基本也是最重要的部分。只要能沉得住氣，掌握觀察的要領，提筆將眼前的景物用線條一一勾勒出來，不論是再怎麼複雜的畫面，都能輕鬆完成。

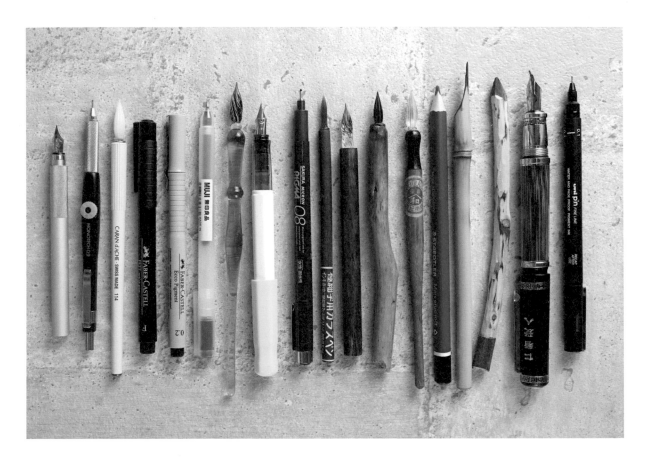

畫 線 條 的 工 具

線條是速寫的骨架，就算不上色，單單只用線條，仍然可以呈現一張完整的作品。畫線條的筆很多，想必大家應該已經使用過鉛筆、鋼珠筆、中性筆、代針筆、鋼筆這些常見的筆了。在使用過一段時間後，代針筆是我首先推薦的基本筆款。容易取得，粗細選擇豐富（B5 以下紙張可以選擇 0.3 以下），三菱（Mitsubishi）的 uni pin、施德樓（Staedtler）的 Pigment Liner、Copic Multiliner、吳竹（Kuretake）的 Mangaka 漫畫家等，都是不錯的選擇。

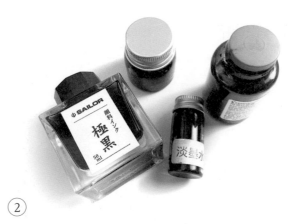

鋼筆可以表現粗細，讓線條更具有變化，但是常常會遇到卡墨或忘了填墨的窘境。因此這幾年來，我筆袋中的鋼筆，逐漸被玻璃沾水筆所取代。

為了避免上色時，墨線不小心碰到水而暈開，使用耐水性的中性筆或代針筆是必要的。使用鋼筆或玻璃沾水筆，也必須搭配防水墨水。防水墨水可加水稀釋，一方面能更容易滲入紙張，另一方面，墨色的表現也比較自然。我通常會稀釋幾種不同墨與水比例的墨水備用。

①吳竹漫畫家系列代針筆。②寫樂極黑防水墨水與稀釋墨水瓶。

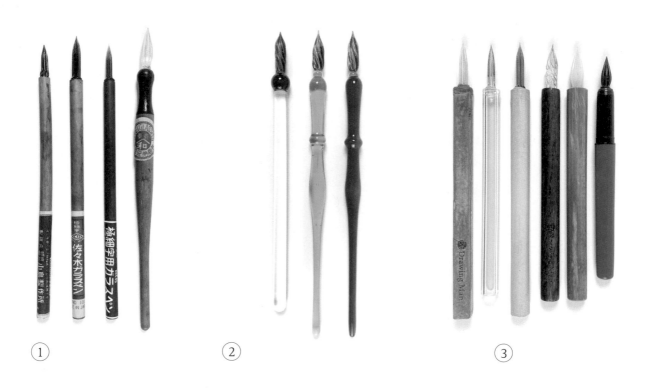

① ② ③

玻璃沾水筆因為蓄墨能力強，沾一次墨可以畫出大量的線條；出墨滑順，可以應付不同握筆角度；需要墨點時，也能充分出墨，這幾個優點讓我愛不釋手，玻璃沾水筆也成為我速寫時，畫線條最主要的工具。

屬於古文具的玻璃沾水筆，近年因為書寫習慣興起，仍然可以透過網購來取得。不過各品牌款式，在筆尖粗細、蓄墨、出墨流暢度、筆身材質都有不同差異，是選購時必須考量的。

一時興起，曾收集了不少木軸或竹軸筆身的日本玻璃沾水筆，以及替換用的筆尖。這些筆、筆尖年紀都比我還大，堪稱用古董來畫畫。除了佐瀨工業所還有少量生產外，絕大多數這類竹軸筆與筆尖都已經停產多年，取得不易。

還好台灣仍有店家，持續以手工技術製作玻璃沾水筆，而且特殊螺旋狀溝槽蓄墨力驚人，線條流暢滑順，手感極佳。不過，缺點是玻璃筆身，使用時必須特別小心。

①日本木軸／竹軸。②內灣、鹿港手工玻
璃筆。③ DIY 的玻璃沾水筆。④替換用的
古董玻璃筆尖。

Maruman New Soho Series（B4 ／ B5 ／ B6）

紙張部分，則建議使用畫本，以便於
攜帶與保存。爲了減輕畫畫時的心理
負擔，我一直使用 Maruman 這款
繪圖本來速寫，紙質對線條描繪很友
善。不過因爲磅數較薄，缺少水彩紙
般承載大量水分的能力。但是，也因
爲如此，可以加強訓練自己拿捏好水
分的比例，本書中90％的作品，都
是使用這款紙描繪而成的。

觀察的技巧

大家都知道，在動手畫畫之前，一定要先決定題材。我常常碰到許多網友或學生發問，如何選擇題材？如何取景？我的回答都是千篇一律——選擇你覺得有感覺的、有趣的、或是有意義的。

有感覺的、有趣的，或是有意義的，聽起來似乎很含糊，因為每個人的生活經驗、興趣、偏好都大不相同，因此對於周遭事物的感受也會有所差異。像我小時候，曾經在祖父的老宿舍住過幾年，屋內架高的地板，行走時都會咯吱作響，在後院雜草中穿梭的小瓢蟲、白蝴蝶，以及讓人畏懼的恐怖廁所等，這些片段讓我印象深刻。隨著年紀越來越大，對於老屋、有點歷史的物品特別有感覺，在重拾畫筆之後，我自然而然就常將這類景物作為入畫的題材。

an OLD House with
the spring couplets
Mars 2017

▶ 公館老屋（台灣，台北）

你有沒有特別感興趣的景物
呢？甚至是人物、動物、風
景等。如果還沒有的話，也
沒關係，慢慢開發自己的好
奇心，有時候，我們可以試
著暫時將手機收起來、用心
感受周遭事物，也許路邊開
了十幾年的老咖啡店、巷子
裡的一棵銀杏樹，就能讓你
停下腳步，欣賞一番，抱著
輕鬆愉快的心情，將它們捕
捉到你的速寫本中。

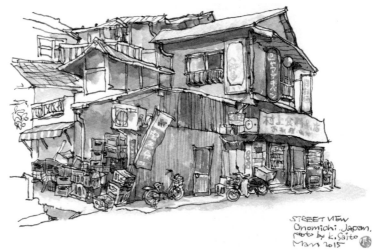

▶ 古老的雜貨店（日本，尾道）

如何解構景物元素

當你來到了一個景點或是取得一張圖片素材時，先別急著拿出紙筆就開始畫，不妨靜下心來，好好觀察一下場景或瀏覽一下圖片。觀察，指的並不只是「多看幾眼」，而是「了解」。當我們對要畫的內容越了解，就越能掌控接下來所要描繪的畫面。

就像初次到一個地方旅行，如果沒有行前規劃，抵達後可能會不知所措，甚至會走許多冤枉路；如果你已經預先做過功課，瀏覽過地圖、安排好路線，你就可以安心的照著計畫享受旅途。

在一個景點面前，我們可以化身為私家偵探，先了解一下為何而來？大略掃描一下場景，看看有沒有目擊者、有幾棟樓房、有幾棵大樹，甚至感覺一下光影的變化、聞一聞空氣的味道、聽聽四周的聲音。初步蒐集資訊後，思考一下，剛剛那些人、事、物，有沒有哪些可疑的地方。將這些特點，依序排列或分類一下。接著，拿出放大鏡，仔細端倪這些不一樣的地方，從中找出線索。

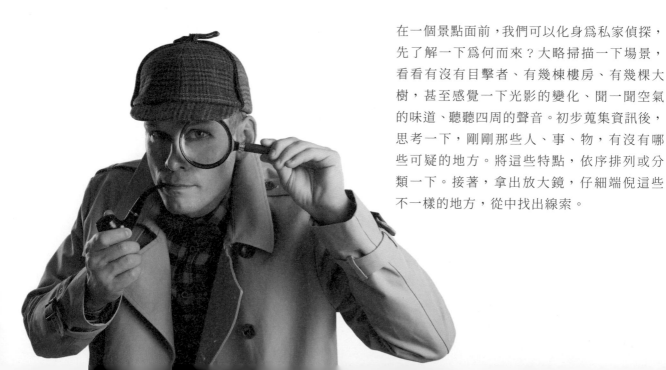

回過頭來，畫畫其實沒有當偵探那麼嚴肅、費心思。放輕鬆，我以下面這個可愛的玩具爲例，來說明下筆前，有哪些觀察的步驟：

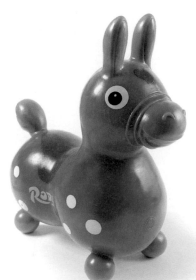

POINT 2

找出特徵

在心裡默念一下你注意到的部分。例如：
- 充了氣的塑膠玩具
- 它是藍色的
- 有四隻腳
- 一對尖尖的耳朵
- 有個小尾巴

POINT 1

掃描

先用眼睛大略掃過一遍。

POINT 3

簡化分類

簡化一下這個玩具的形狀，看看是否能夠用球形、長方形、圓柱體或錐形來構成，就像小朋友堆疊積木般的感覺。

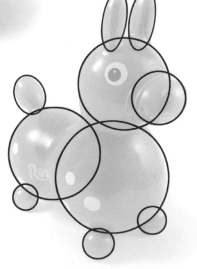

POINT 4

分析細節

依序從剛剛的形狀中，找出可疑的地方，
一樣在心中默念一下。

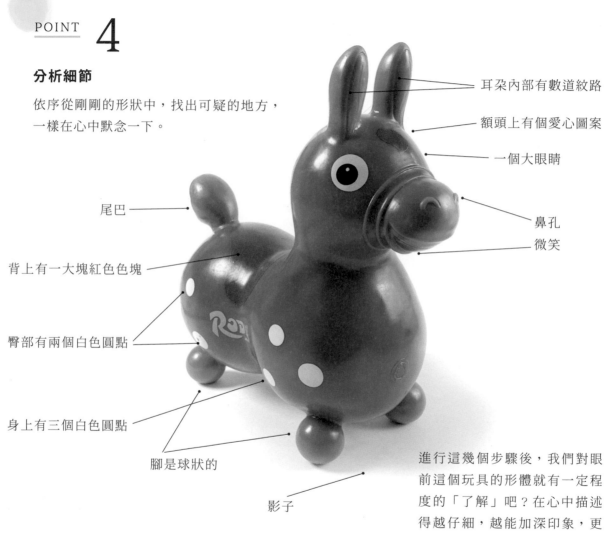

尾巴

背上有一大塊紅色色塊

臀部有兩個白色圓點

身上有三個白色圓點

腳是球狀的

影子

耳朵內部有數道紋路

額頭上有個愛心圖案

一個大眼睛

鼻孔

微笑

進行這幾個步驟後，我們對眼前這個玩具的形體就有一定程度的「了解」吧？在心中描述得越仔細，越能加深印象，更有助於景物的掌握，進行描繪時，就不會再不知所措了。大家可以將這個方法，運用在所有想畫的場景上。

觀察練習：

以下有三張圖，請試著以本單元的方法步驟，
進行練習，從大的形狀，到細節的描述，描
述得越詳細越好哦！

如何為畫面分群

延伸前一篇觀察技巧中的「簡化分類」，除了將物體局部簡化成形狀外，也可以將畫面分區來處理。
特別是街景速寫上，這個方法相當實用。你一定有這樣的經驗：碰到比較複雜的場景時，雖然很想
畫下來，但是卻不知道從哪裡下手， 而且心裡一直傳出「好難！」、「我怎麼可能畫得出來！」、
「這可能要畫到天荒地老吧！」之類的聲音。不要害怕，冷靜下來，試著將畫面分成幾塊，分別處理。
以這個街景為例，掃描一下畫面，滿滿的內容中有沒有可以個別處理的區域？或者是有前、後距離
的空間呢？

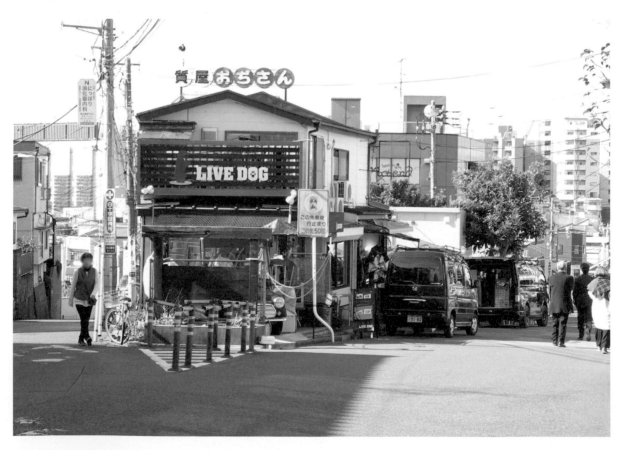

將前、後景或相同元素做分類

由左至右，可以將畫面切割，分成幾群：左側的小巷有個行人與高大的電線桿，歸類爲 a 區。重點區域屋子包括招牌、路標與屋子側邊，可以列爲 b 區。拆出屋子前的木牆與防撞桿區域，列爲 c 區。繼續移往右邊，兩部汽車與最右側的路人，歸爲 d 區。最後，屬於背景的大樹、後方建築物，則歸爲 e 區。分好群之後，就可以在畫紙上開始安排畫面與下筆的順序，可以從主題 b 區往兩邊擴張，或者從 a 區依序畫到 e 區。畫面分群後，也可分次完成，將來碰到更複雜的場景時，就不會再讓我們裹足不前了。

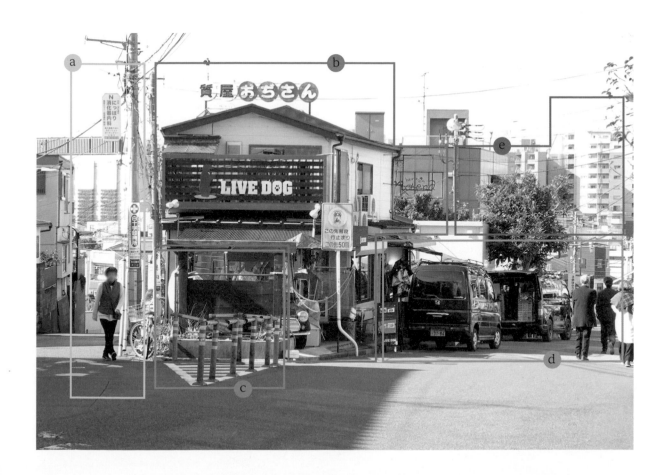

yanakaginza
Marz 2020

▶ 谷中銀座（日本，東京）

為畫面分群，是不是很有趣？就算不畫畫的時候，我們也可以看著眼前的景物或照片上的畫面練習分群，來提升觀察力。像堆疊積木般，更像俄羅斯方塊遊戲，每完成一個區塊，也可以做為下一個區塊描繪的依據，隨時對照長度、寬度、大小比例等。

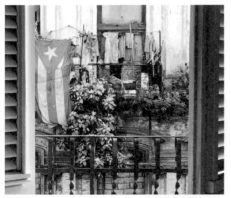

▶ 來源：Jason Gamble（Unsplash）

分群範例：

- **a.** 前景是兩片門窗。
- **b.** 直向懸掛著的古巴國旗，是畫面上最大的亮點。
- **c.** 也屬於前景的窗台欄杆。
- **d.** 綠色植物是畫面上活力的來源，有部分與 c 區重疊。
- **e.** 門窗、懸掛著的衣物與細小的花紋圖案欄杆。

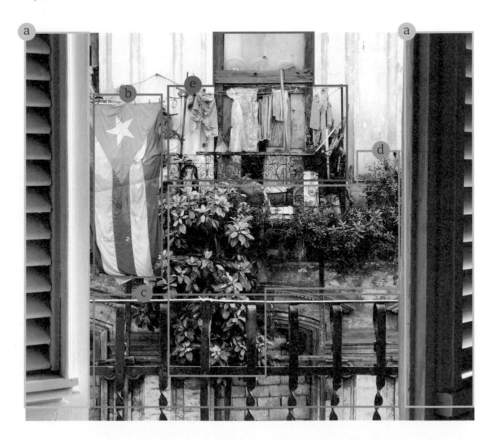

分群練習：

請試著以本單元的方法，進行練習，將可以分群的部分框出來。

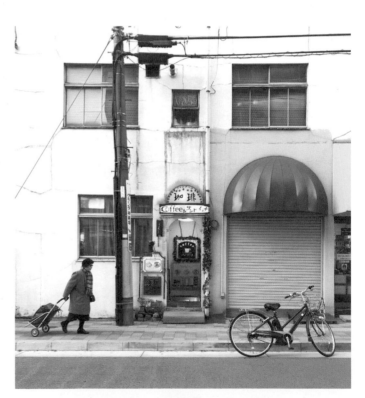

▸來源：Keszthelyi Timi on（Unsplash）

▶來源：Caitlin James（Unsplash）

捕捉輪廓線

準備開始動筆了。線條是硬筆速寫的骨幹，線條豐富、完整，上色就不需要像水彩畫那麼講究質感與空間，也就更輕鬆一點。在《大人的畫畫課》中，已經說明過畫輪廓線的要訣，不過中空字的練習非常重要，也相當關鍵，因此必須再提一次。

忽略細節，從物體邊緣開始下筆

很多人沒有經過素描的訓練，要立刻動筆描繪眼前景物，往往會不知道該從哪裡開始。很簡單，請暫時忘記需要素描基礎才能畫畫這個觀念，放輕鬆，試試看接下來的方法。

請試著觀察一下右圖與下圖黑色文字，然後以描繪邊緣的方式，畫出外框。

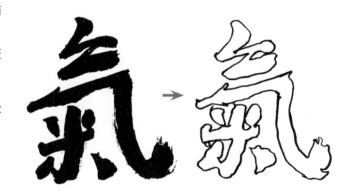

中空字的練習，讓我們目光緊盯在黑色文字的邊緣上，找個起點開始沿著邊緣移動。接著，我們也動筆將剛剛眼睛掃過的邊緣，「照抄」到紙上。先畫出文字外面的邊框，畫完之後，再勾出文字裡面的內框。這樣的練習，重點不在是否「抄」得很像，而是訓練專注力，以及對邊緣的觀察。

空閒時，可以隨意練習中空字，翻開雜誌或是看看路邊招牌上的文字，就可以開始。隨著經驗越來越豐富，看一眼之後，能一口氣描繪的線條會越來越長。如果你還不熟悉，可以一小段一小段推進，但停頓時，筆尖請不要離開紙面，這樣才能讓線條有連貫的感覺。

接著，要將中空字練習的概念，轉換到物品上面。請忽略剪刀裡的細節，先專注在外面的邊緣上，可以將它想像成右邊的圖，是不是跟中空字很類似？將物體平面化，並描繪下來，暫時拋開立體、透視、結構等影響我們動筆的阻礙。

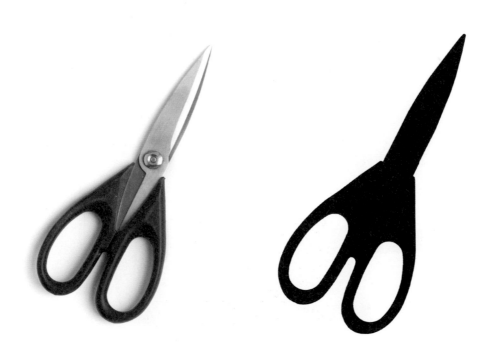

以這個對講機爲例，實際來畫畫看。

還記得前面「觀察的技巧」提到的步驟嗎？

1. 掃描：先用眼睛大略掃過一遍。

2. 找出特徵：黃色、黑色搭配的主機、有一根天線、一個旋鈕。

3. 簡化分類：主機是長條型，前、後端有一點圓弧，天線是長長的圓柱體。

4. 分析細節：主機上有個液晶螢幕、上下左右的按鈕、布滿密集圓點的通話口、兩側有防滑握把等。
 觀察之後，就更有把握，將它描繪出來。

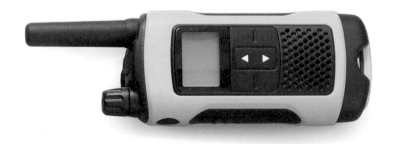

接著，專注在它的外形上。挑一個起點。

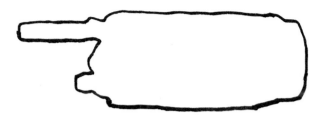

STEP 1

從起點沿著邊緣移動,看一眼後,開始在紙上描繪。注意轉折的地方,畫錯沒關係,直接補一筆修正也無妨。最後連接到起點,完成對講機的外框。

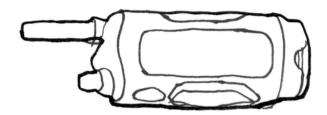

STEP 2

接著我們將內部幾個比較明顯的部分,以線條連接起來。讓對講機越來越具象。

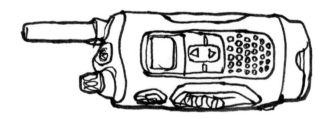

STEP 3

再來一一將細節填上去。細節越豐富,線稿越具有可看性。線稿完成!

sketch point

細節多寡,可以視時間是否允許來決定,不過更重要的是——線條的趣味,下一頁將進行更仔細的探討。

畫 出 有 趣 的 線 條

說起來好像很簡單，但是動起筆來又是另一回事。許多網友或學生常會問我：「如何畫出有趣的線條？」前面單元提到的觀察、簡化、分析、最後到畫出輪廓線，每個環節都缺一不可。不過最重要的，還是你的心態，得要先拋下「偶包[1]」，才能隨意的畫線條。

註 1：偶包，流行用語，意指偶像包袱，形容放不開的樣子。

無壓力的限時練習

「畫得像才算是好」似乎是我們長大後就一直理所當然這麼認為著，也因此限制著動筆時的一舉一動，甚至才畫一、兩筆，就一直冒出批評自己的聲音。為了拋下這個偶包，我們可以關起門來偷偷練習，在還沒釋放手感之前，絕對不公開自己的作品。結果，這個包袱更大了。（請不要這麼做）

為了畫出有趣的線條，我們必須將負擔減到最輕，請找最便宜的紙張：計算紙、再生紙、用過的影印紙背面或平板電腦也可以；再加上一支粗一點的筆（0.7～1.0），因為不需要上色，所以不防水也可以；還有手機，請打開計時器。

接下來，請四處張望，看看身邊有沒有可以練習的物品，如：鑰匙圈、電視遙控器，小盆栽等，也可以使用以下圖片來做練習。選定之後，請觀察並且分析這個物品，在心中演練一遍。這個步驟請不要超過 3 分鐘。

60 SEC

將手機計時器設定在1分鐘。按下開始之後，
像畫對講機的方式，進行描繪。先畫外框，
再連接內部線條，最後才是細節。畫線條時，
也要留意一下時間，看看鬧鈴響起時，你畫
出來是什麼樣的畫面。

Tips

- 畫不正確沒關係
- 盡可能多畫線條
- 連貫的線條

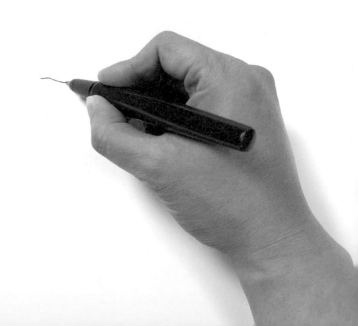

有了時間的限制，我們沒有餘裕追求輪廓的正確。加上使用 0.7 以上的粗線條，迫使我們無法精細描寫。抓出特徵後，大膽進行描繪，變形的物品反而比規矩寫實的樣貌更顯生動有趣。

曲線比直線來得有效率

想一想，操場上的跑道為什麼都是橢圓形的？如果是長方形，選手是不是到了轉彎處就必須停下來，轉過去之後，才能再繼續衝刺？速寫的線條也是相同道理，有時追求線條的流暢，可以用曲線來取代直角的轉折。一方面讓線條更圓滑，另一方面，則是會產生有趣的感覺。

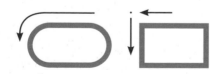

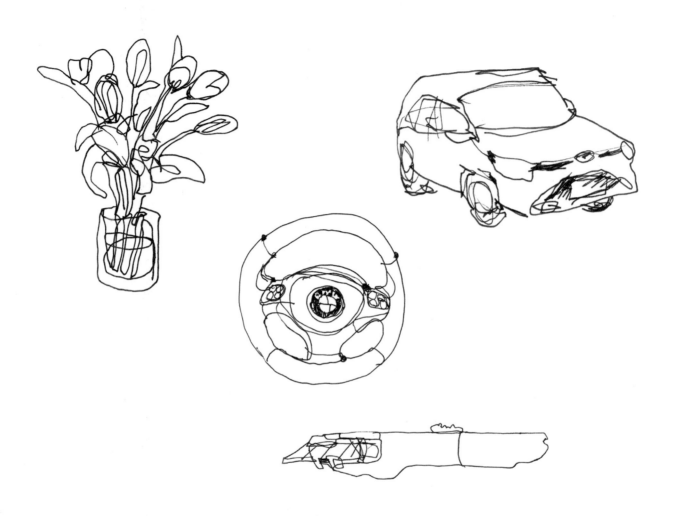

60 秒速寫挑戰

你畫了嗎？是不是很有趣呢？現在就上 Instagram
張貼作品，並且標註 # 60 秒速寫
同時，也看看大家都畫了些什麼吧！

30 秒內的速寫

再更大膽一點，試著將時間設定在 30 秒，一口氣衝刺
到終點吧！時間減少一半，連續的線條就更加重要，外
輪廓定出來後，裡面的線條就可以自由進行了。

線條的變化

光是一個簡單的「日」字，就可以用很多種不同線條來
表現。上排的，是比較規矩的畫法；下排的，因為使用
連貫的線條，造形甚至跳脫文字原有的框架，而顯得更
有變化，耐人尋味。

90&120 秒內的速寫

時間的差異

隨著描繪時間的增加,我們可以畫得更精確、表現更多細節。但是,原本不可預期的線條趣味,也因此而消失。60 秒的速寫練習次數多了,開始練習 90 秒或 120 秒時,可能會產生「咦?怎麼時間過得這麼漫長」的錯覺。

60 秒內描繪的風扇。

180 秒內描繪的風扇。

一起來種樹！

植物，是街景畫面中很重要的元素，扮演著稱職的緩衝角色。街道上的建築，大多是由直線與橫線所組成，視覺感受比較僵硬，偏向理性的結構。有了柔軟、充滿曲線的植物和樹群的陪襯，畫面會顯得柔和許多。更有些時候，如果景物在畫面上不怎麼好看，也可以利用植物來遮掩一下，既然植物這麼好用，我們就來畫畫看。

▸ 後院牆上的植物們（台灣，彰化）

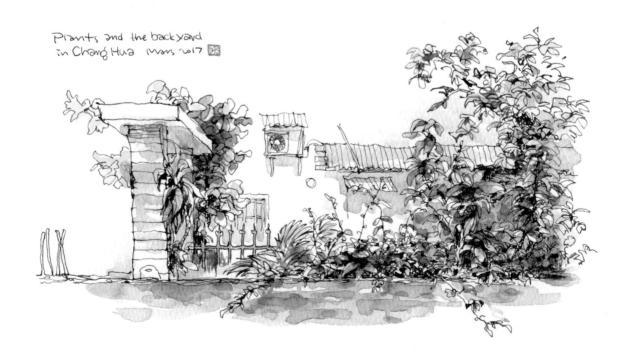

樹枝的畫法

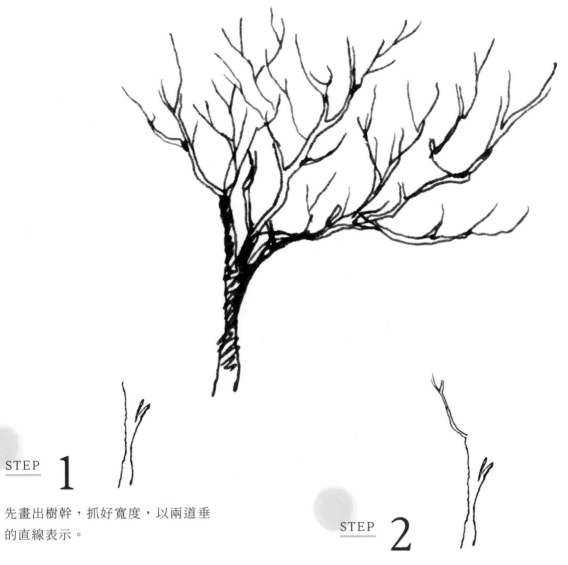

STEP **1**

先畫出樹幹，抓好寬度，以兩道垂
的直線表示。

STEP **2**

往上延伸，由左邊往右邊畫出較
大的枝幹。

① 畫出一道弧線。② 練續畫兩道「V」或是勾勾「√」的線條。③ 由頂端往下畫另一側輪廓線。④ 繼續向下畫，留意樹枝的寬度。⑤ 右邊補上一小段曲線，表示短樹枝。

STEP 3

以曲線表現樹枝，方向盡可能不要一致，要有變化。主樹幹可以稍微塗黑表示分量感。

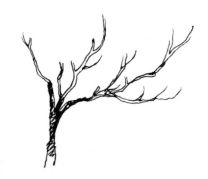

STEP 4

以類似的筆法，繼續勾勒樹枝，像是鹿角一般，外側是弧線，內側是 V 形凹槽。越往上，樹枝越細，線條要越輕。

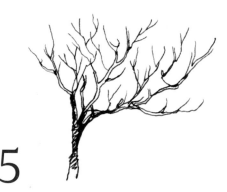

STEP 5

主要枝幹完成後，以單一的線條表現細枝的感覺，慢慢往空白處發展。

樹葉的畫法

風景或街景速寫，時常會有樹叢。大部分的情況，樹葉是固定班底，茂密的樹叢就算沒有樹枝、樹幹，一樣具有點景的分量。很重要，請務必練習一下。而常見的樹葉形式有兩類：

圓形葉片

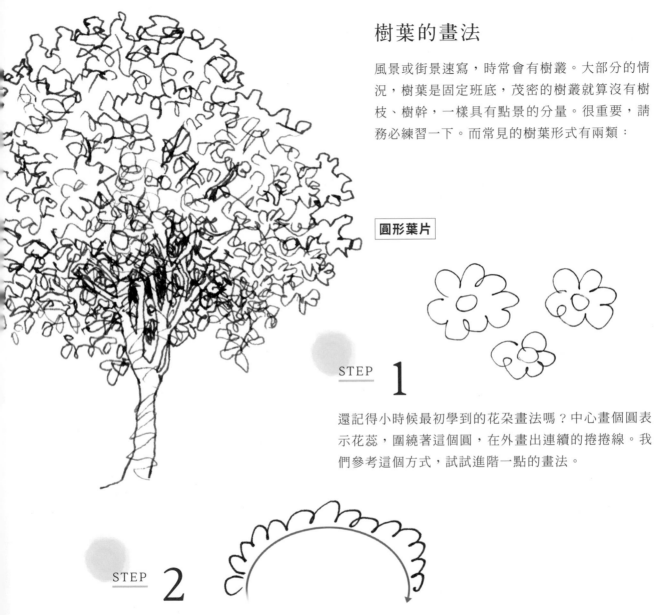

STEP **1**

還記得小時候最初學到的花朵畫法嗎？中心畫個圓表示花蕊，圍繞著這個圓，在外畫出連續的捲捲線。我們參考這個方式，試試進階一點的畫法。

STEP **2**

想像花蕊是個更大的半圓形。將繞捲捲線的範圍加大，多畫一段距離。這樣就稍微有樹叢外輪廓的感覺了。

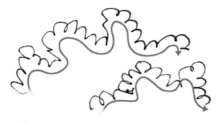

STEP 3

再來，讓樹叢變得更有變化。將原本半圓弧的線段，扭曲成波浪的形狀，反覆繞著畫出捲捲線條，這樣樹叢就越來越生動了。

STEP 4

請多練習 3 的畫法。繼續將波浪狀的捲捲線條堆疊著，這樣的樹叢，就可以應用在作品的畫面中了！

長形葉片

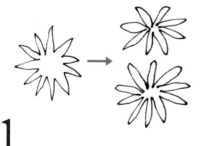

STEP 1

還有一種長形的葉片，特別是在盆栽上經常可以看到。先練習畫出內寬外尖的星形圖案，然後試著往內部收斂，匯集在中間，變成內窄、中寬、外尖的放射狀效果。

STEP 2

一個個堆疊這些放射狀的葉片，並且加快描繪的速度，就會有茂密的效果。是不是既簡單又有趣的畫法呢？

▸ 信義路一景（台灣，台北）

畫出空間感

要在平面上表現立體的空間感，對初學者來說，不是一件容易的事。需要使用一些技巧來「欺騙」我們的視覺，讓大腦看到有如實景般深遠的空間效果。只用線條描繪時，有兩種常用的方式：

street scene
in HONMOKU
YOKOHAMA Japan
Mars 2017

「運用透視的概念：同樣大小的物體，擺在遠處的一定比擺在眼前的小。」

如左邊線稿，街道沿路上的電線桿，電線桿 a 離我們最近，高度幾乎占了畫面高度 4/5；電線桿 b，距離我們較遠，高度比起電線桿 a 幾乎短了一半，寬度也變窄許多；到了路的遠方電線桿 c，更是短得如一條細線。

隨著距離增加，物體就要持續縮小，以這樣的方式來處理畫面，就可以形成深遠的空間感，像是路的盡頭，物體可能會小到只有幾條細線。

「**利用線條的輕重，來表現遠近感。**」

空氣中布有灰塵，會阻擋光線，因此遠方景物比起眼前的，會比較模糊，輪廓線也不明顯。利用這個特性，線條越到遠方時，下筆可以更輕一些，甚至用不連貫的斷線也可以。兩種方式可以同時使用，效果更好。

不過，要持續用很輕的筆觸來畫遠景，可能不容易，使用粗細不同的筆可降低難度。例如前景、中景使用 0.3 的筆畫線條，遠景則可以改用 0.1 的筆來畫。

此外，我除了基本畫線條的墨水會加水稀釋，還會另外調出更淡（加入更多水稀釋）的墨水備用，目的就是用在處理遠景的線條上，這樣子，線條的濃淡變化就更多了。如果是使用鋼筆或沾水筆，不妨嘗試看看。

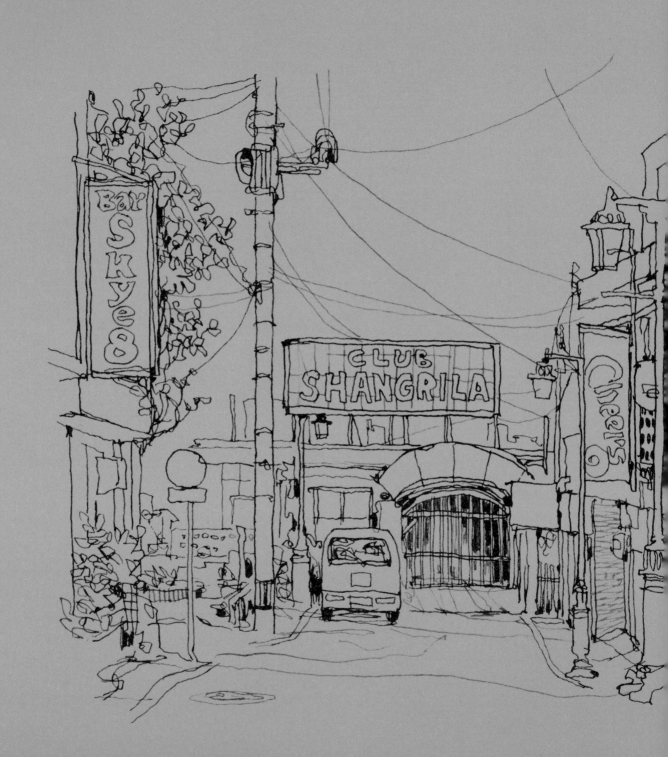

SKETCH YOUR LIFE

Chapter

2

自在上淡彩

色彩的呈現，在速寫中扮演著畫龍點睛的效果。線稿完成
後，淡彩的點綴不一定要很完整，可以依照作品的特色，選
擇性的留白或加入亮點在畫面上，都會讓作品產生截然不同
的個性。一起來體驗看看淡彩的迷人之處吧！

迷人的淡彩

迪化街 延平一分隊

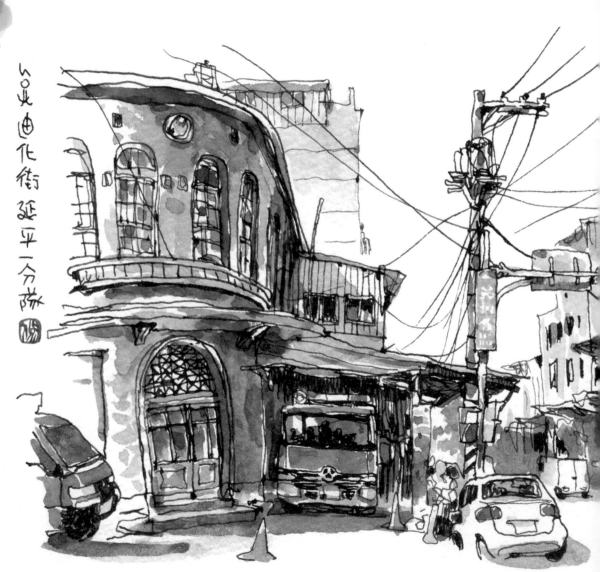

紅色系

紅色，是彩度最高的顏色。它非常直接的刺激著我們的視覺，要忽略它也很困難。因此許多交通號誌、危險的警告符號都會使用紅色，提醒人們要特別注意。畫面上的紅色調，代表著熱鬧、喜氣的意味。因為彩度很高，紅色適合小範圍的點綴，如果要運用在大範圍的著色，得適當降低彩度，可以避免觀賞者視覺上的疲乏感；若搭配大面積的留白，也可以讓視覺在短暫休息之後，繼續在畫面上遊走。

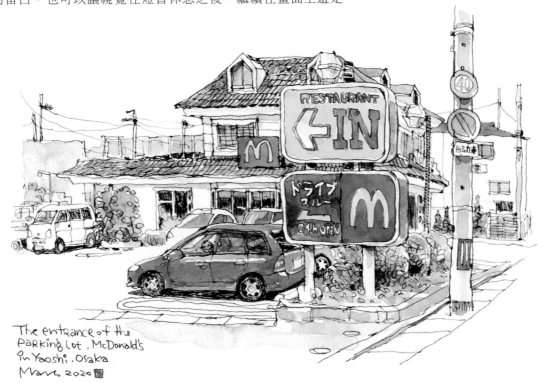

餐廳停車場入口（日本，大阪）

鮮豔的紅搭配亮黃，視覺上的刺激相當強烈，使得焦點能夠聚集在畫中間。透過濃淡不同的紅，產生由強至漸弱的空間變化。如果後方屋頂瓦片用了較濃的鎘紅，不但會與前方招牌、車子黏成一片，更會因為畫面上過多彩度高的顏色，而造成視覺疲乏。

常用的紅色系顏色

淺鎘紅
Cadmium Red
Light

深鎘紅
Cadmium Red
Dark

永固茜草紅
Permanent
Madder

奎寧玫瑰
Quinacridone
Rose

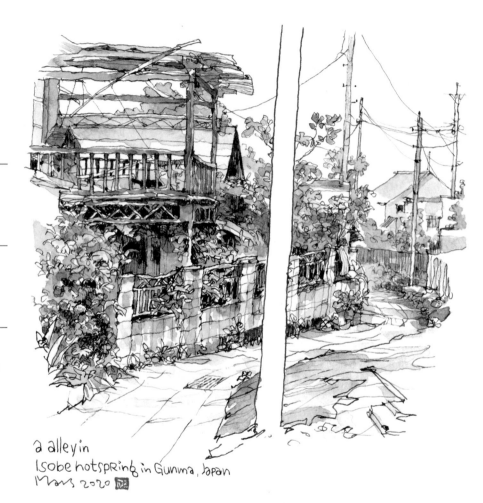

a alley in
Isobe hotspring in Gunma, Japan
Mars 2020

圍牆邊的老屋與小花（日本，群馬）

綠色是紅色的對比色，有了大量植物綠色的襯托，紅色就算是淡淡的，仍然
很搶眼。利用筆尖上即將用盡的淡紅，適當藏入畫面，讓畫面增添一點溫
潤、柔和的感覺。

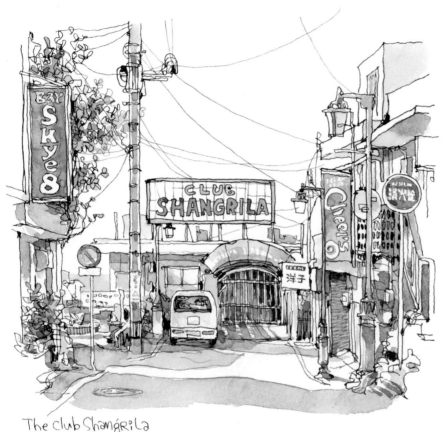

The Club Shangrila
in Okinawa, Japan
Mans 2020

香格里拉（日本，沖繩）

紅色因為彩度高的特性，就算在畫面上的比重不高，仍然足以吸引目光注意，讓視覺在
這幾處來回移動。甚至因為它活潑的調性，讓安靜平穩的結構，產生了動感，而顯得更
加熱鬧。

黃色系

黃色，是白色以外，明度最高的顏色。象徵積極、活力的黃色與紅色同屬於暖色，視覺上有著明亮、溫暖的感覺。雖然彩度強度沒有紅色那麼高，不過黃色在畫面上仍舊很搶眼，因此，避免大面積使用濃度很高的黃（特別是檸檬黃），調色時可以提高水分的比重，來減少過於刺激的感覺。有的時候，我會在畫面中藏入少許淡黃色，輔助留白的部分，以增加畫面的明亮感。

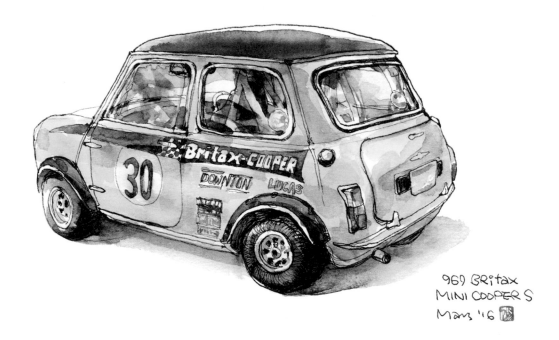

Mini Cooper S

黃色與黑色反差相當大，可以直接了當的吸引目光注意。但是為了避免太過強烈，提高一些水分的比重，或是以不同的黃來處理大面積的塗布，會讓畫面變得更加耐看。

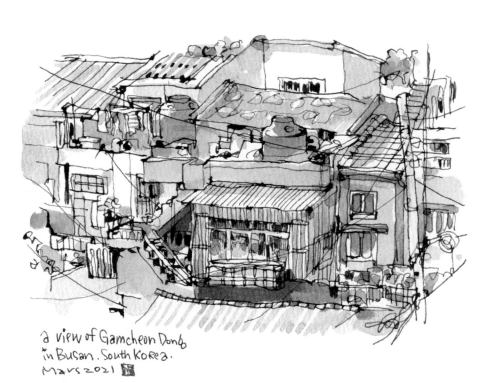

a view of Gamcheon Dong
in Busan. South Korea.
Mars 2021

常用的黃色系顏色

鎘檸檬
Cadmium
Lemon

淺鎘黃
Cadmium
Yellow Light

藤黃
Camboge

土黃
Yellow Ochre

老宅（韓國，甘川洞文化村）

藤黃混入一點點淺鎘紅，可以創造出不刺眼、比較耐看的黃。綠色混入黃色，也可以點綴於部分植物的亮面，同時具有點景的效果。

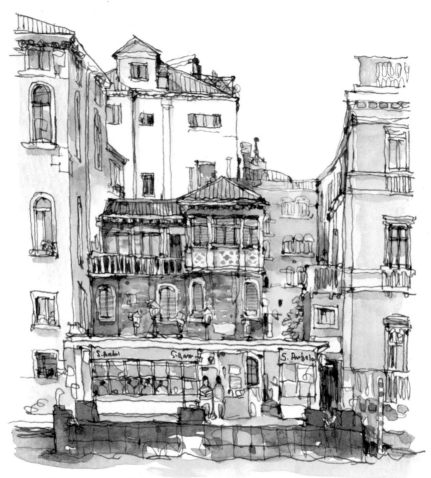

The ACTV stop S. Angelo
in Venezia, Italy
Mars, 2020 陽

水上巴士站（義大利，威尼斯）

畫面由大量暖色調構成，雖然中間的橘紅色彩度很高，不過明度高的黃色依然是畫面中最顯眼的主角。上方屋頂磚瓦混入黃色，也產生了明亮效果。





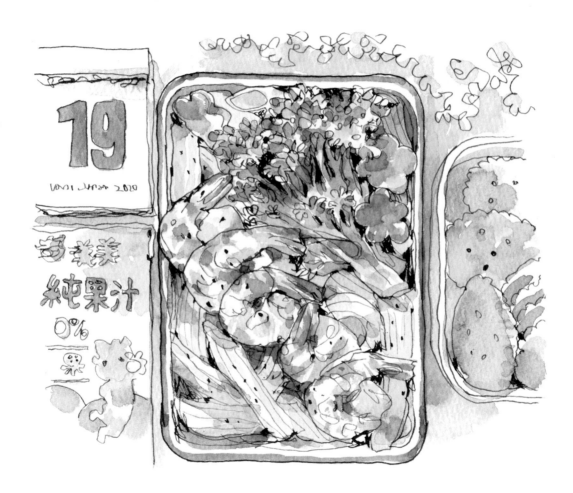

太太替孩子準備的午餐便當

以暖色色系為主的食物畫面，會比冷色色系顯得美味可口。黃色鋪底，再加上不同濃淡的橘來刺激視覺，表現鮮美、多汁的感覺。

屋頂（法國，土魯斯）

紅磚牆或是屋頂瓦片常會使用到橘色，爲了不讓橘色過度刺激視覺，調色時不宜太濃，
上色時可以增加留白的面積，並適當的加入紅色與褐色，以增添瓦片的層次與質感。

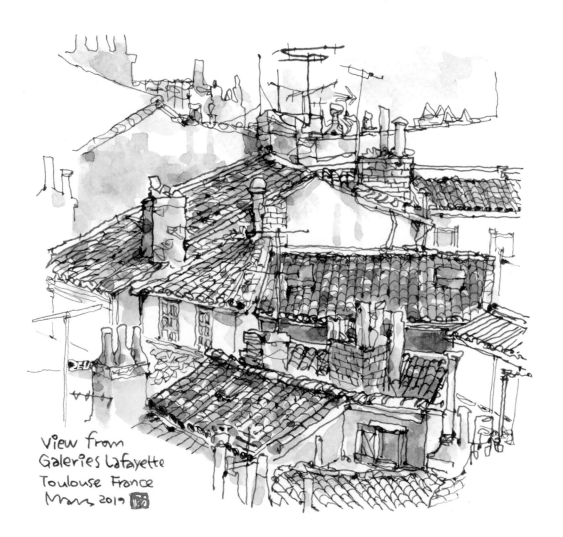

View from
Galeries Lafayette
Toulouse France
Mars 2019 卿

綠色系

綠色，大自然中最容易看到的顏色。象徵和平、穩定的綠色在色彩心理上感覺不太冷，但是與黃色、紅色一起比較，它的溫度感相對比較低，我們姑且將它形容為「涼爽」色，擺進冷色那邊吧。綠色系顏色的特色，是可以帶給人們視覺上的放鬆感，可以緩和畫面上對比太強烈的情況；街景速寫，綠色植物是最棒的配角，少了它們，建築物可能會顯得冰冷、嚴肅。

有著綠色磚牆的水果店（日本，京都）

除非是風景畫，否則要這麼大面積的塗上綠色，機會可是不太多呢，因此這棟房子吸引了我的注意，用線條勾勒磚牆後，上色就輕鬆了，局部疊上色點，來增加綠色牆面的層次。

a Fruit Shop
in Uzumasa, kyoto, Japan
Marz 2020

犬山路旁一景（日本，名古屋）

植物的著色相當好玩，你可以試著個別混入黃色或
藍色，讓綠色更有變化、層次更多。不過，混入紅
色的綠，顏色可能會變濁，偏向褐色或橄欖綠。綠
色為主調的畫面，適當用橘色點綴或藏色，可以讓
植物們顯得更生意盎然。

常用的綠色系顏色

 黃綠
Yellow
Green

 永固綠
Permanent
Green

 碧綠
Viridian

 深胡克綠
Hooker
Green

藍色系

藍色在色彩心理上，與紅色熱情、溫暖是相對的，有沉靜、寒冷的感覺。藍色系的色調隨著彩度與明度的差異，也會產生不同的氛圍。明度與彩度皆高的藍色，如天藍，有彷彿潛入水中般自在優游的感覺；而明度較低的藍，如深群青、普魯士藍，則有夜晚的寧靜感或甚至帶點憂鬱的味道；彩度高的鈷藍，則有勇敢、自由的感覺。

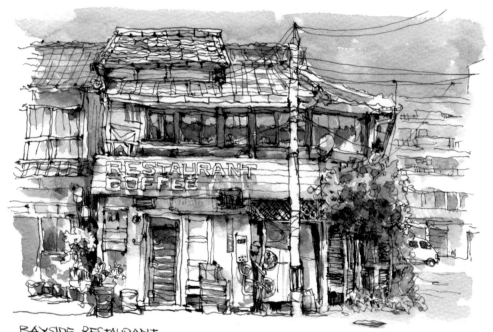

BAYSIDE RESTAURANT
HIROSHIMA, JAPAN
May 2016

港邊的餐廳（日本，廣島）

好天氣，從藍天延伸下來的淡藍色調，是不是會讓人覺得有股清爽、舒暢的愉悅感呢？

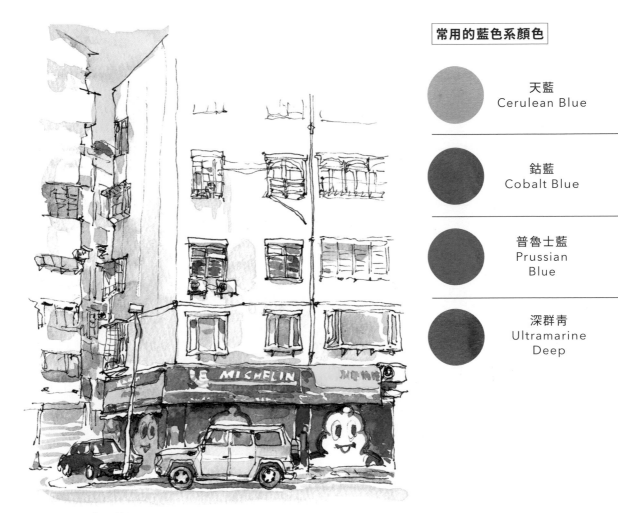

常用的藍色系顏色

天藍
Cerulean Blue

鈷藍
Cobalt Blue

普魯士藍
Prussian
Blue

深群青
Ultramarine
Deep

輪胎店（台灣，台北）

彩度高的藍與黃在畫面上相當搶眼，因此以大量的留白來與它們取得平衡。左邊小巷少
量的色彩，讓畫面多了一道景深。

吳興街小巷（台灣，台北）

藍色調有助於營造畫面的寧靜感，搭配牆面、地面的留白產生對比，加上綠色植物及少量暖色的點綴，多了點溫度與親切感。

View from the stairs of
Suga Shrine, Tokyo, Japan
Mars 2019

須賀神社階梯（日本，東京）

著名日本動畫的場景。紅色欄杆在藍色調為主的
畫面上，有著強烈對比。因為光線的折射，藍天
底下的景物多少會帶點藍色調；另一方面，因為
藍色也有退後的效果，能讓畫面空間產生更加深
遠的感覺。

Land Rover Series One

藍色也是理想、自由、勇於冒險的象徵。
藍色，是畫面上不可或缺的顏色。

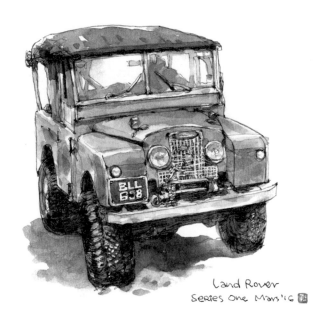

Land Rover
Series One Mars '16

褐色系

褐色在色彩心理上有保守、穩定、帶有文藝氣質的感覺。植物或是木質物品可以用褐色系搭配黃色系顏色來表現。彩度低的褐色也是暗面常使用到的暖灰，多了溫潤、親切是暖灰與冷灰最明顯的差異。

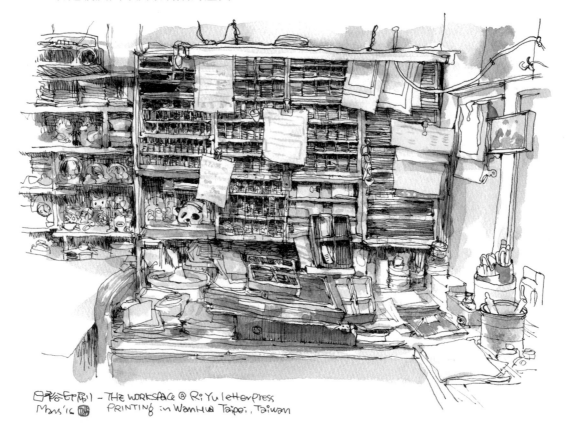

日裕印刷 — THE WORKSPACE @ RiYu letterpress
Mars'16 PRINTING in Wanhua Taipei, Taiwan

活字印刷廠一角（台灣，台北）

褐色調的畫面，有如泛黃的照片，有歷史感與人文的味道。少量點綴其他顏色，可以讓畫面多一點活潑的感覺，在古意中透露新意。

竹原街道一景（日本，竹原）

木造老屋會大量運用到褐色，爲了避免過
多褐色造成畫面的沉悶感，適量留白以及
使用不同褐色來產生變化。

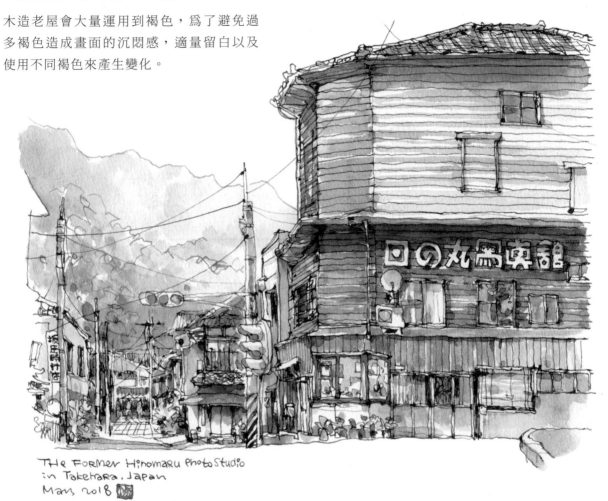

THE FORMER HinoMARU PhotoStudio
in Takehara, Japan
Mars 2018

常用的褐色系顏色

　熟赭
Burnt
Sienna

　凡戴克棕
Vandyke
Brown

　焦茶
Sepia

黑色在色彩心理上有低調、高雅的感覺，也有彷彿夜晚般寧靜、暗沉的氛圍。除非主題固有色剛好是黑色，否則我很少單獨使用黑色來著色。畫面上最暗的顏色，通常交由墨線來表現，利用墨點或線條打底，再鋪上深群青混佩尼灰的冷灰，或是焦茶混佩尼灰的暖灰。也因為黑色的特性，是混色時最常用來降低彩度的顏色，只要一點點，就能輕易的改變色彩彩度與明度。

常用的黑色系顏色

佩尼灰
Payne's Gray

象牙黑
Ivory Black

煤黑
Lamp Black

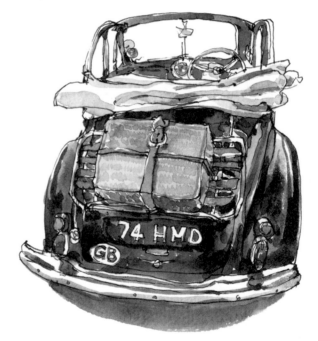

Morris Minor Convertible

黑色的主題上色時還是要保持顏色的透明感，如果過多不透明的黑，將會讓畫面有沉悶不通透的感覺。混入冷色或暖色，讓黑有一點溫度，也是不錯的作法。

Nissan Fairlasy Z

黑色有冷酷、嚴肅的調性，與白色形成
強烈的對比。大量黑色為主的畫面，有
戲劇效果。

Police Car kanagawa.
NISSAN FAIRLADY Z 240ZG
Mars 2015

為什麼不使用白色系顏色？

白色在水彩畫中，是可以用來提高明度或降低彩度的顏色。不過，在速寫淡彩上色時，留白
已經可以代表畫面上最明亮的部分，加上透明水彩的特性——適當的水分，讓顏色通透，藉
由白紙的襯托，一樣可以取代白色提高明度、降低彩度的功用。另外，大部分的白都有遮蓋
線條的情況，這也是我不使用白色顏料的原因。

上淡彩的工具

爲了與線條充分搭配，不覆蓋墨線，我使用透明塊狀水彩。塊狀水彩的優點：攜帶方便、不需要擠顏料（只有第一次拆包裝時比較費力）、容易沾色調色、少量卽有鮮明色彩，非常適合速寫。

選購上以有提供單顆購買的品牌爲佳，如牛頓溫莎（Winsor & Newton）、史明克（Schmincke）、林布蘭（Rembrandt）、美捷樂（Mission）、申內利爾（Sennelier）、美利藍（MaimeriBlu）、好賓（Holbein）等。

一方面色彩選擇多，使用完可替換；一方面能提供這樣選擇的品牌，品質都非常好。顏色組合以前面單元中提到的色系，除了黑色系以外，可以個別挑選 2 ～ 4 個相近色。調色區盡量不要太小，最好有兩塊以上的地方，分別可以調冷色與暖色，讓顏色保有原來的特性。

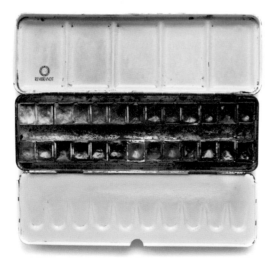

▲ 林布蘭 24 色塊狀水彩組

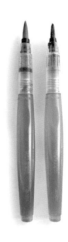

▲ 好賓水筆

另外，我捨棄水彩筆，使用水筆來搭配塊狀水彩作為上色工具。排除有止水閥設計的水筆，我偏愛好賓與 Pentel 的水筆，尺寸以大、中為主。水筆的筆觸沒有水彩筆優美，但在方便性優先的情況下，已經是我速寫時必備的用具。

還有一個很重要的用具——面紙或抹布。水筆需要更換顏色時，只要在面紙上按壓幾下，搭配擠筆身讓清水流出，立刻就變乾淨了。

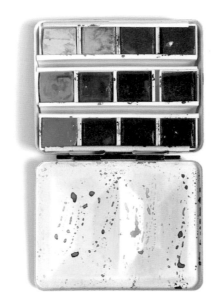

◀申內利爾塊狀水彩搭配 FOME Vincent 重塘瓷調色盒

▲ 面紙

sketch point

12 色塊狀水彩的選色策略：

- 黃色系 2 顆（檸檬黃、淺鎘黃或深鎘黃）
- 紅橘色系 2-3 顆（淺鎘紅、永固茜草紅、奎寧玫瑰）
- 褐色系 1 顆（焦茶或凡戴克棕）
- 綠色系 2-3 顆（草綠、永固綠、深胡克綠）
- 藍色系 3 顆（天藍、鈷藍、深群青）
- 黑色系（佩尼灰）

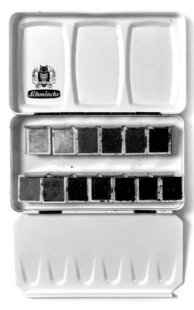

▲貓頭鷹 12 色塊狀水彩組

水 筆 的 用 法

水筆真的是淡彩上色的好夥伴，易於攜帶、使用方便，通常只要準備一支，就能輕鬆上色。我歸納出五個水筆上色最常使用到的方法，希望你有空的時候，動筆體會看看，可以讓你在上色過程中，更省力更自在。

填色

填色是水筆的專長。水筆尼龍材質的筆尖，相當具有彈性，像毛筆般，可以很精準地將色彩置入於框線中。只利用到筆尖，以輕輕晃動筆尖的方式，進行小範圍上色或點綴。

STEP 1

先選定要填色的地方。

STEP 2

將筆尖對準框線內的角落。

STEP 3

採取與填色範圍一樣的角度，藉由不同力道的施壓，將筆尖上的顏色填入。

STEP 4

以同樣方式繼續填色。

刷色

塗刷是水筆最直接的用法。在填了一部分細節之後，接續以刷的方式來著色。較大範圍的上色，可以輕壓筆頭，以筆腹在紙張上塗刷。不過，水筆筆頭比一般水彩筆要小得多，上面的顏料很快就會用盡，接著從末端滲出清水，因此顏色會越塗越淡。刷的方式比較暴力，與紙面磨擦程度大，很容易造成筆毛耗損。

POINT 1

刷的方式常會跳脫框線範圍，像是上暗面時，就會整片一起塗刷。因此調色時，盡量多調一些備用。

POINT 2

塗刷時，盡可能不來回重複刷，以避免紙張吸收過多水分或是將底下的顏色洗了下來。

抹色

多數時候的塗刷，會留下邊緣明顯的筆觸。如果不想要這麼突兀的色塊，我們可以採取抹的方式，將色塊邊緣推散，這個方式必須趁著顏色還沒乾之前進行，筆頭顏色快用盡時，效果最好。

塗刷暗面時，爲了讓色塊不要太明顯，經常會搭配抹色，來讓灰有濃淡的變化。

STEP 1

不希望如圖中的邊緣筆觸太過明顯？

STEP 2

趁著顏色還沒乾之前，趕快將筆頭清乾淨，以輕晃筆尖的方式，將邊緣抹開，就會有自然漸層的效果了。

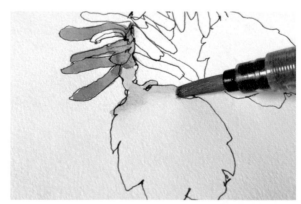

貼色

在疊上第二層顏色時，為了避免將底下顏色塗刷下來，可以使用貼的方式。將沾有顏料的筆腹在紙面上輕壓一下，產生薄塗的效果，透明水彩的特性此時就會顯現出來。後面單元藏色的用法，也都是使用貼色的筆法來進行。

STEP **1**

打算增加鐵皮上的層次感。

STEP **2**

將沾了顏色的筆頭，輕輕貼上，讓筆腹接觸紙面。

STEP **3**

筆腹停留時間不宜太久，也可像拍的動作，薄薄附著上顏色即可。

STEP **4**

貼色完成後的效果。

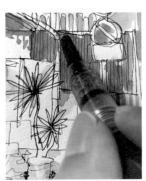

吸色

水筆出水量沒控制好時，往往會讓紙張上有太多顏料，這些多餘的水分無法被紙張吸收，只能等它慢慢乾掉，而且乾掉後，也很容易形成水漬。為了改善這個情況，搭配水筆換色時使用的面紙，就派上用場了。

將面紙揉成細長形狀，觸碰紙面上的水珠，就可以輕易將過多的顏料吸了起來。

STEP 1

圖中教堂下面的綠色塗得太深了。可以趁著水分還沒乾，將顏色吸一些起來。

STEP 2

不妨等待一下，讓紙張稍微吃進一點顏色，再將面紙揉成一團，輕壓在這坨顏色上。

STEP 3

吸掉過多顏料後，畫面順眼多了，也不需要慢慢等著水漬乾掉。

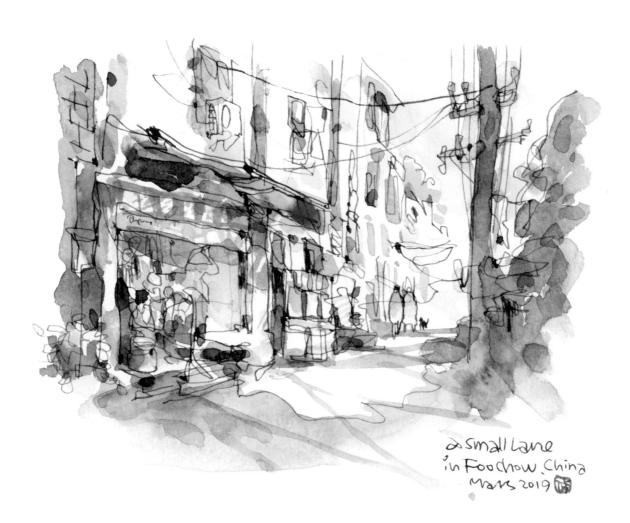

a small Lane in Foochow China Mars 2019

小巷裡的肉鋪（中國，福州）

水筆的筆觸雖然沒有水彩筆那般靈活好看，不過經過反覆練習，掌握使用它的特性後，
也能表現出變化多端的水彩韻味。

色彩的挑戰

除了添購新的顏色外，我們更可以運用調色盤上現有的顏色，來進行調色，以下有幾個調色的小要訣：

使用純色

以適當的水分調色，表現透明水彩的特色。淡彩薄塗，濃淡程度以上色後能透一點紙張的白為佳，疊色時，也能隱約看到下層的顏色。換句話說，透明度也等同明度。水分越多，顏色就會越明亮，但是顏色的飽和度也會隨之降低。

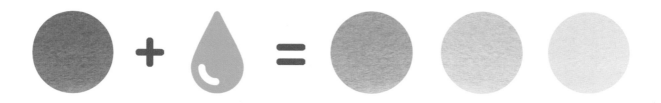

加入黑色

混入黑色來調色，可以快速降低顏色的明度，同時也破壞彩度，讓顏色變暗變灰，因此不宜加入過多。

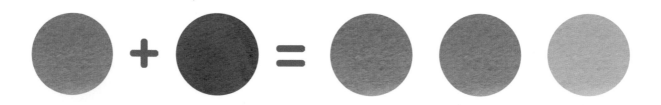

混入其他顏色

加入其他顏色混色是一個挑戰，也是讓畫面色彩層次更多的必要作法。在《大人的畫畫課》中，有提及冷色與暖色的特徵，單一邊色彩互混，例如鎘紅與鎘黃混色後，產生類似淺鎘紅的色彩，仍然保有同溫層的調性；但是，冷色暖色互相混合，就很有可能會改變色彩的特徵，並且消耗彼此的彩度，例如，淺鎘紅混入群青，會產生暗紅或灰紫色的顏色。不過，如果拿捏得好，是可以創造出調色盤以外好看的色彩，有空時，不妨多混混色，大膽的探索一下吧！

同溫層顏色互混，色彩特徵還能夠保持，產生出相近的顏色。

冷色、暖色互混，色彩特徵的改變很明顯，彩度也驟降許多。

黃色、綠色比較特別，互相混色後，色彩特徵的改變沒有其它冷暖色那麼大。

挖掘物體上更多顏色

以過去的經驗來看下圖的西洋梨，可能會不加思索抓起綠與黃綠兩色，就塗了起來，最後再找個咖啡色填入上方的蒂頭，就完成了。

其實，大家步調可以放緩一點，再深入檢視一下，看看葉片、梨子上，除了永固綠與黃綠之外，還有沒有其他顏色？找出來，並且試著調出接近的顏色。

葉片有亮、暗的差別，可運用單一顏色（如深胡克綠），以增加水分的調色來提高明度；梨子的部分，可以以黃綠爲主色，混入鎘黃，甚至一點點鎘紅來產生不同的黃綠色；陰影，除了灰（如佩尼灰）之外，也可以混入一點點綠或熟赭進去，這樣子，梨子表面顏色的層次就多一些，感覺畫面更加豐富並具有立體感。

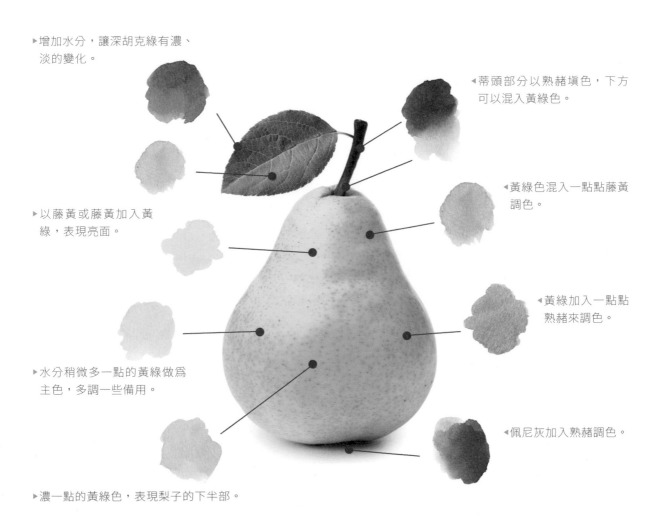

▶增加水分，讓深胡克綠有濃、
　淡的變化。

◀蒂頭部分以熟赭填色，下方
　可以混入黃綠色。

◀黃綠色混入一點點藤黃
　調色。

▶以藤黃或藤黃加入黃
　綠，表現亮面。

◀黃綠加入一點點
　熟赭來調色。

▶水分稍微多一點的黃綠做爲
　主色，多調一些備用。

◀佩尼灰加入熟赭調色。

▶濃一點的黃綠色，表現梨子的下半部。

調色練習 1

試試看，在你的調色盤上，以調出下列顏色為目標，並且塗在水彩紙上。

調色練習 2

觀察下面的圖片，找挑幾處，在你的調色盤上，試著將你看到的色，調出來塗在水彩紙上。

上色的順序

上暗面	→	依序上顏色	→	修飾

在《大人的畫畫課》中，曾經提到的「上色的順序」。現在，我將這個步驟稍微改良，幫助大家上色時更順手，更自在。

為了避免過多的疊色，影響了淡的透明感，上色的方式與水彩畫稍微有點不同。因為紙張的白已經代表畫面最亮的部分了，因此，我們可以先進行畫面上暗的部分。像是素描般，將明、暗表現出來，景物就從平面轉變到具有立體感。接著，因為有了基本的明暗，我們只要依序將先前提到的色系，一個接一個進行著色，就可以減少繁複調色的時間。最後，再進行細節的點綴與修飾，即可輕鬆完成。

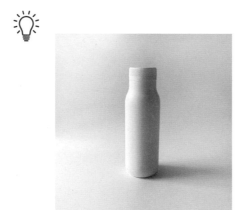
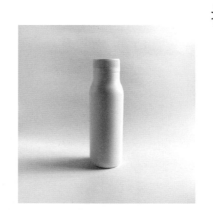

找出光源，是上暗面前最重要的工作。上圖可以很清楚找到光線的來源，來自左右兩側，光源照射到的另一側就是暗面了。此外，還有光源在景物正面的順光以及光源在景物背面的逆光。

上暗面

確定光源後，就可以在另一側塗上暗面。如果景物的光影不明顯，也可以自己製造，固定一方來做爲
光源；理論上，光線比較照射不到的部分（如屋簷下方、植物下半部、室內等），都可以逐步塗上顏色。
暗面使用彩度低的顏色（簡稱灰），從深群青混入佩尼灰的冷灰，到焦茶混入佩尼灰的暖灰爲基調，
以同樣的調法可以加入一點點紅或綠，讓灰的部分也有點變化。雖然是暗面，仍要以淡彩的方式著
色，保持通透感，太濃的話，會讓暗面顯得沉悶，後續也無法再疊上顏色。暗面經營得越深入，景
物的立體感也會越明顯。

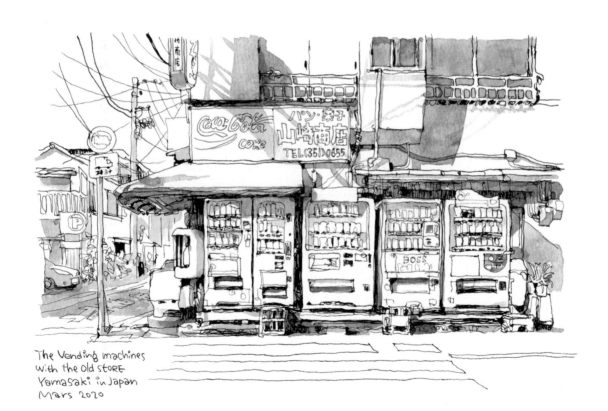

The Vending machines
with the old store
Yamasaki in Japan
Mars 2020

依序上顏色

接著依色系個別塗上顏色。有如傳統印刷，分次套色般，一次只專注在一個色系上。碰到暗面的部分，可以輕輕刷過，避免將底下的灰洗了下來。

先塗綠色系顏色，找出景點或畫面上所有綠色的部分（固有色），逐一填上。過程中可以透過調色的方式，例如：混入黃色、混入鈷藍等，以表現不同的綠，而不是調好一個顏色後，就從頭塗到尾。

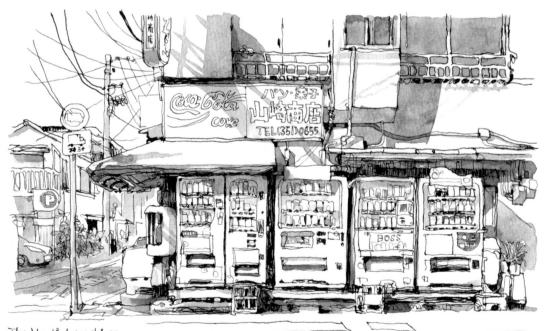

The Vending machines
with the old store
Yamasaki in Japan
Mars 2020

依色系上色倒是沒有先後順序，不過我偏好先塗冷色，再塗暖色。一方面紅色與黃色的明度、彩度都比較高，先進行可能會塗太多，讓畫面過於刺激；另一方面，暖色疊冷色，會比冷色疊暖色來得好看。填上藍色系顏色，一樣也要透過調色，讓畫面上有不同的藍色。

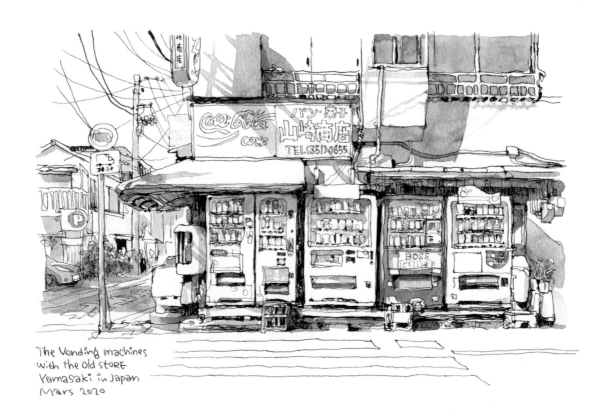

The Vending machines
with the old store
Yamasaki in Japan
Mars 2020

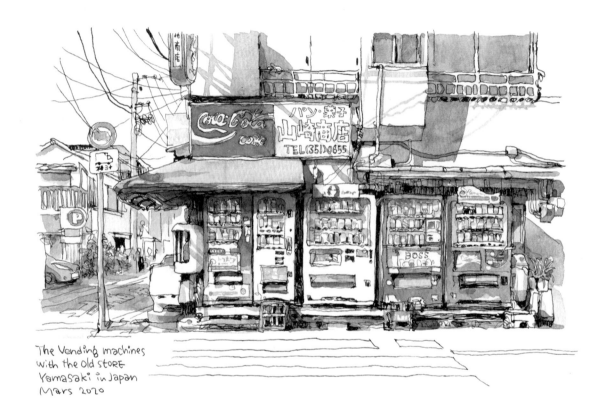

The Vending machines
with the OLD STORE
Yamasaki in Japan
Mars 2020

　　進入暖色，橘色系與紅色系顏色，可以在這個步驟進行。紅色除了混入黃色之外，混入其他顏色都
會讓紅色的特性減弱。因此，只使用紅色系顏色，以濃、淡的差異來產生變化，是比較好的作法。
塗上紅色系顏色後，畫面有活起來的感覺，到這裡，畫面也完成將近 90％了。

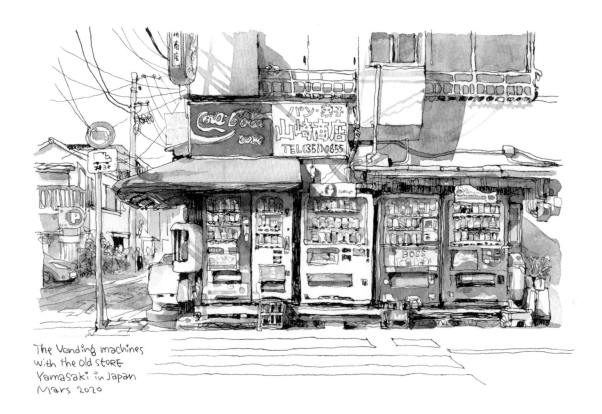

The Vending machines
with the old STORE
Yamasaki in Japan
Mars 2020

最後是明度最高的黃色系顏色。就算塗布的面積很小，黃色仍然相當搶眼。以淡黃點綴畫面，畫面
會有溫暖、亮麗的感覺。不過，使用黃色要適可而止，畫面上最明亮的部分，還是交給留白來呈現，
不然光線會過於紛亂。

修飾

塗完一輪顏色之後，畫面也接近完成。這個步驟我們可以檢視一下畫面整體，看看有沒有需要點綴的地方、有沒有剛剛漏掉的地方、或者是再加強一下立體感等等。最後，我們可以在落款處加上小印章，表示完成。

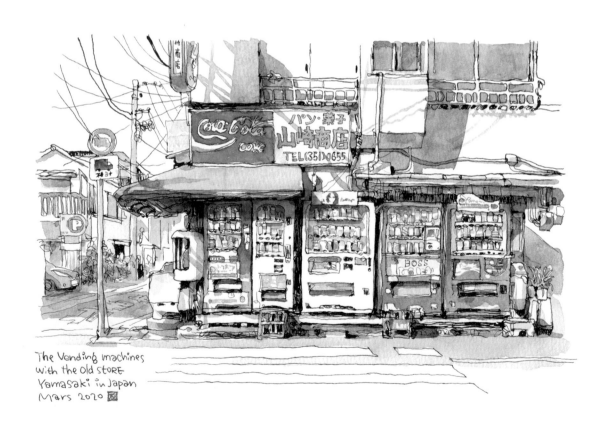

CARP Streamers
Mar3 2017 ㊞

▲鯉魚旗

本書主題示範章節，上色的步驟
都是以上述的方式進行。一方面
調色盤可以保持乾淨、顏色透明；
另一方面，能有更充足的時間，
專注在色彩與線條的平衡上，相
輔相成。

隨著一道道顏色的推疊，紙張上
的空白也越來越少，常常塗得太
開心了，一不留意就畫滿整張，
反而失去了速寫的輕鬆感，這也
是上色時必須要留意的。

▶有空時，可以利用隨手畫的線條來練習暗面的
　上色。（無印良品／淡彩螢光筆）

畫面的留白

在前一本書留白的單元曾提到，留白可以讓觀畫者的視覺暫時獲得休息的機會，然後，再繼續接受色彩的刺激。現在，我們會更進一步來運用留白，讓畫面更加好看。

以這個畫面為例，河道切割了前景與中景，而中景整片樹林與大樓林立的遠景幾乎占據了一半的畫面。這時候，如果天空與河道我們也都上了色的話，那畫面就會滿滿是色彩，空間感更難以表現出來。因此大膽將河道與天空留白，會是比較好的作法。

我們也可以利用淡化色彩、留白的方式，來製造前後的空間效果。

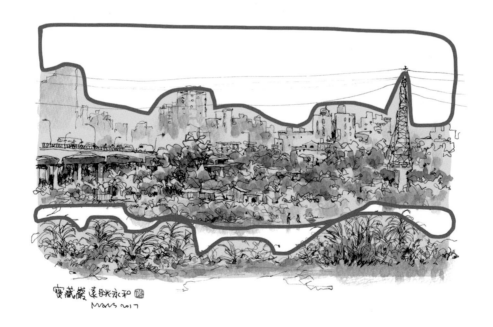

寶藏巖 遠眺永和
MARS 2017

　▲ 留白，有虛的意義，可以讓實的部分如線條輪廓、色彩區塊顯示出來。這也是除了運
　　用色彩反差外，造成畫面上視覺起伏的另一種手法。

▶ 遠方建築物距離很遠，空氣中的粉塵阻擋
了光線，清晰度降低而顯得模糊。因此，
可以用輕輕的外輪廓線條加上淡淡的顏色
來表示。下方越接近中景橋樑，以淡化留
白的方式，營造出空間感。

▶ 右側高大的電塔，恰巧
連貫了中景與遠景，打
破了前、中、遠景過度
橫向切割的情況。

遠景

中景

前景

▲ 前景岸邊高低不一的草叢，局部跨越到中景，與電塔一樣，有引導視覺
進入中景的效用。不過，爲了讓前景、中景有距離感，樹叢上方中景的
部分，以淡化留白的方式來做區隔。

常見留白的情況

Ichiran Ramen
In Ikebukuro, TOKYO, Japan
Mars 2019

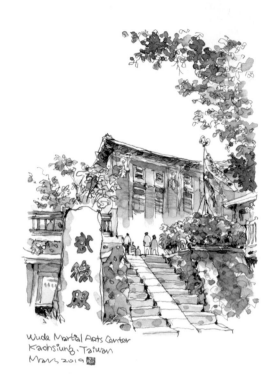

Wude Martial Arts Center
Kaohsiung, Taiwan
Mars 2019

POINT 1

紙張的白,代表了畫面上最亮的地方。因此,亮面可以以留白來表現。

POINT 2

相對於有實色(顏色)的部分,留白是虛的部分。所以我們利用這個原則,來安排畫面上強與弱的關係。想弱化的部分,只畫線條,不上色,畫面的四周也一樣可以留些空白不要畫滿。

POINT 3

固有色是白色或接近白色的部分,可以留白來呈現。

POINT 4

線稿完成度很高時,覺得上色可能有點多餘,就勇敢留白。

畫面上大量留白可以產生輕鬆感，因此我習慣將地面留白，頂多塗上陰影；同樣的，天空也可以採取留白的方式來處理。不過，比起地面，天空是左右街景氛圍重要的元素之一，而白紙每刷上一筆顏色，空白的部分就隨之減少。因此，我常常陷入上色與否進退兩難的情況。下圖，是天空留白與天空上色的對照圖，你比較喜歡哪一邊呢？

留白的天空，讓畫面有清晨或午後陽光強烈照射的感覺，焦點集中在大樹與巷底建築。視覺從路面上陰影輪廓延伸到盡頭，止於遠山的綠樹。再順著顏色，向左邊大樹或右邊樓房移動。

上了顏色的天空，象徵晴朗的好天氣，也讓畫面有統一的色調，著重在整體的氛圍。視覺會先被前景電線桿上的黃色線條吸引，進而在牆面與大樹間游移，往巷弄盡頭移動，然後再往上或往右側黃色部分移動。

▲ 村田巷弄（日本，宮城）

當我們在留白與不留白之間搖擺不定時，可以暫時先放下畫筆，過一陣子再回過頭來看看。不過，也可以在電腦或手機上模擬看看，做為決定的參考。

以右圖為例，這是一張寫生作品，因為正準備要趕往下一個行程，天空與山丘沒有全部上色，當下覺得似乎不上色，也較能突顯從地面綿延而上的房舍。

回到飯店後，在電腦上簡單塗了一下，有以下三個畫面：圖一，山丘的色彩吞噬了下半部樓房的風采，雖然山頂上的天守閣顯得更明顯，但卻有孤高的感覺。圖二，留白的山丘似乎有作品未完成的感覺，甚至有布滿白雪的錯覺。圖三，天空與山丘都塗上顏色，畫面飽滿，像是一幅常見的風景畫，少了一點速寫的輕鬆感與想像空間。

最後，我選擇了保持原樣，沒有再加上顏色。

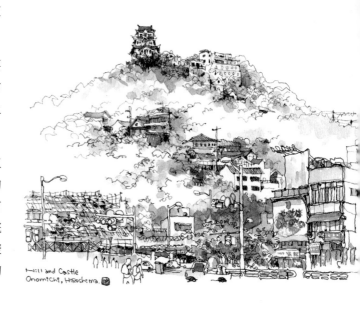

▲ 山丘上的天守閣（日本，尾道）

▲ 山丘刷上綠色。
　（電腦著色）

▲ 天空上色，山丘的部分留白。
　（電腦著色）

▲ 塗上藍天與山丘。
　（電腦著色）

Y 字路口（日本，京都）

這張採取較少的顏色，保留大部
分空白的方式處理，將天空與地
面，都空下來不上顏色；前景的
電線桿，也以少量顏色點綴，
讓視覺焦點匯集在中間建築物群
上。顏色比重少，就要倚賴線條
的趣味感以及色彩的變化。

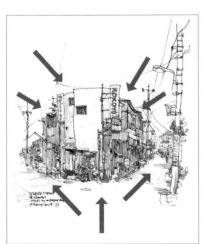

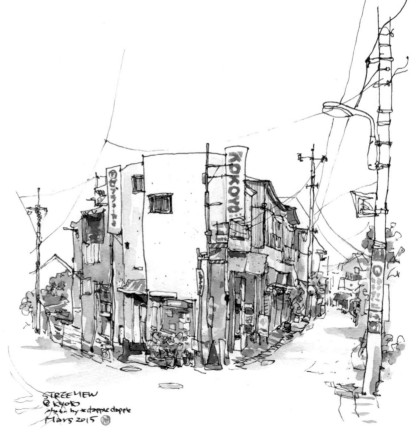

橫濱港（日本，東京）

顏色集中在紅圈的範圍裡，靠著線條的趣味感、墨點、船身的黑來產生對比。輪船、燈塔塗上彩度較低的顏色，與天空區隔，最後點綴幾筆彩度較高的橘紅與綠色。天空的天藍色色塊，則扮演了很重要的角色，讓畫面更有海景的氛圍。

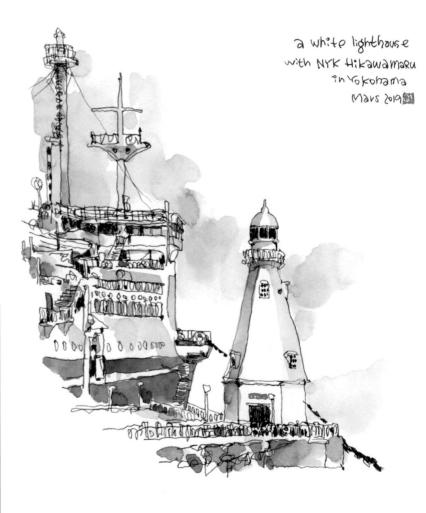

留白是速寫的特色，留白運用得好，畫面自然就有明亮、輕快的感覺。不過留白沒有死板的規則，端看個人的偏好與巧思，在畫面上做取捨。我的經驗是，線條如果豐富、有趣，上色就要適可而止，紙張白色的部分，會隨著著色次數的增加，越來越少，如果塗得太開心，忘記踩煞車，最後畫面可能是滿滿的線條與顏色。

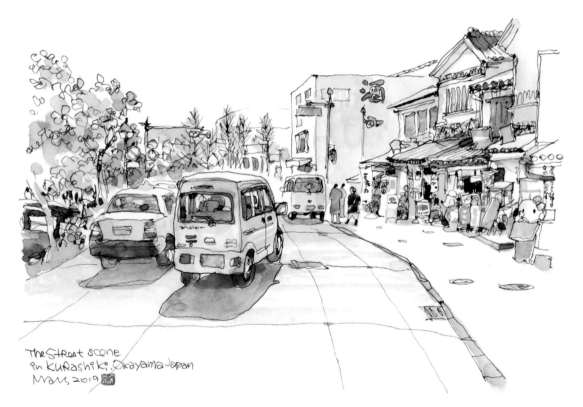

古運河旁的商店 （日本，倉敷）

上下留白，加上馬路與人行道的分隔磚，讓視覺焦點往畫面中間聚集。呈現帶狀分布的紅色、橘色點綴，在綠色調的色彩中，顯得更加搶眼，讓畫面多了熱鬧活潑的感覺。

點綴與藏色

進行完上暗面、分別上顏色的步驟之後，還有兩個增加色彩層次、讓畫面更有可看性的方法，分享給大家。

高調點綴

畫面上，除了主題要容易被看到外，也可以透過點綴顏色的方式，來突顯場景上的主角與配角。街景上色彩很多，加上光線充足的情況下，色彩明度與對比也都提高不少。不過，請看看下面左圖，你會注意到哪些地方呢？或者目光不自覺的被它所吸引？畫面中間懸掛的紅色燈籠、黃色警告牌、護欄、綠色路標、紅綠燈、藍色與橘色招牌，甚至是左下角的小橘色三角錐，因為顏色飽和（彩度高），在整片樓房中仍然相當突出。

再舉個例子，下方右圖是從車窗看向外面的雨景，除了下方路面對比大，斑馬線明顯之外，你注意到了哪些顏色呢？是不是有紅點與藍點，甚至還有黃點？運用這個特性，我們可以在畫面即將完成時，以彩度高的顏色少量點綴，通常是物體的固有色，才不會太過突兀。

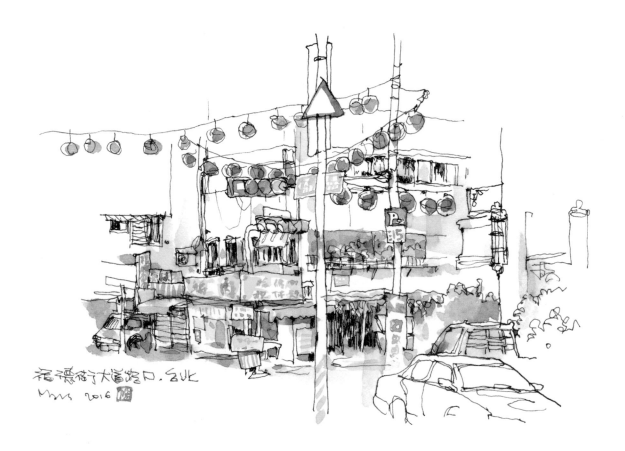

街景（台灣，台北）

塗上基本的暗面後，省略樓房的顏色，以大量留白來表現前景與背景。用點綴的方式，將燈籠、路標與招牌，填上彩度高的顏色。

低調藏色

藏色顧名思義，就是在畫面中置入不易被察覺的顏色，又可以讓色彩變化更豐富。藏色概念，源自印象派著重光線與空氣的變化，空間中布滿了光的顏色，只是不容易辨別出來（我們之所以會看到顏色，也是經過光折射的原理）。

基於這樣的論點，藏色與以物體固有色點綴來強調的方式剛好相反。藏色以低調的方式作用在物體的反光或是暗面。將顏色調淡，以「輕刷」或「貼色」的筆法，將顏色疊到物體上。暗面的部分，因為有了藏色，會顯得緩和許多，顏色也比較不那麼單一。暗面以外的部分，因多了藏色，隱約形成輕鬆、豐富的氛圍。

▶白色瓶身上、陰影，都帶有紅色瓶子的反光，透著淡淡的紅色。燈光下反光的情況

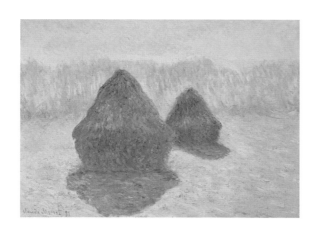

乾草堆／莫內（大都會藝術博物館）

逆光的乾草堆，暗面因為反光色彩有所改變，固有色中混入了紅色、藍色、紫色等顏色。

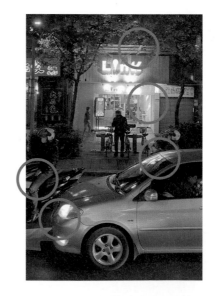

▶空間中有許多因光線折射形成的反光色彩，你注意到了嗎？（紅圈處）

不論點綴或藏色，使用上還是要在維持畫面整體感的前提下進行。比重不宜過高，過高的話，可能會造成太多焦點，喧賓奪主成了反效果。

a giant cock statue stands
on the Niimi shop Building
kappabashi Dougu Street. Tokyo. Japan
Marz 2020 陽

以筆腹輕貼的方式藏色。

暗面藏色，可以緩和過
冷或沉悶的感覺。

合羽橋道具街（日本，東京）

紅圈處都是利用很淡的顏色來藏色。巨大頭像眉間處、大樓玻璃
反光、車輛車身上的反光等。可以低調地增加畫面的色彩層次。

名產店船橋屋（日本，京都）

主題為百年老屋，色彩比較暗沉。利用四周留
白，以及左側招牌、底下旗子與人物的點綴，
來表現絡繹不絕的熱鬧感。紅圈處都是彩度比
較高的顏色，有吸引視覺停留的效用。

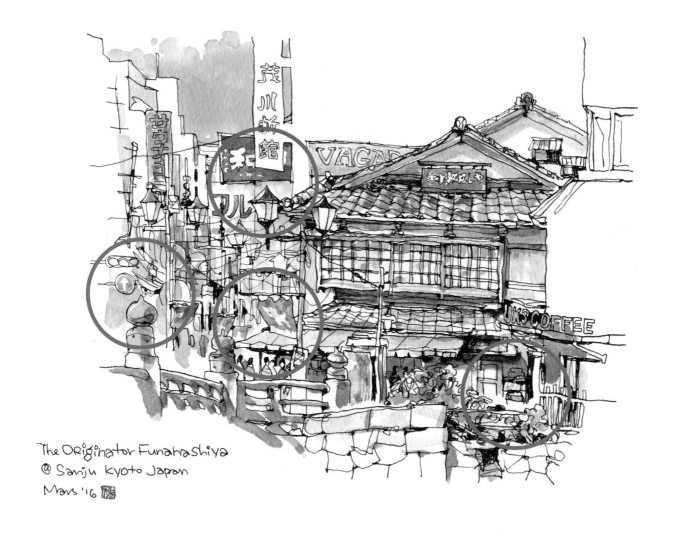

The ORiginator Funahashiya
@ Sanju kyoto Japan
Mars '16

古運河旁的小巷（日本，倉敷）

現場速寫時間不多的情況下，淡彩的部分就以
大量留白，局部上色的方式處理。這張剛好用
了點綴與藏色的方法，簡單又快速，讓我可以
多去一個景點。

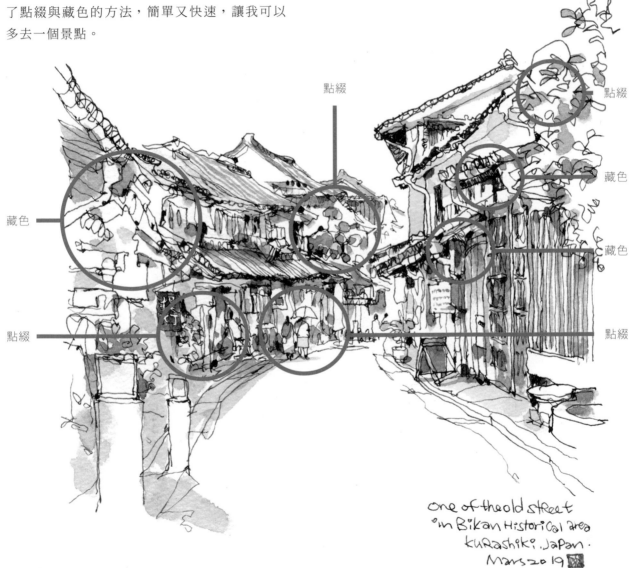

點綴

藏色

藏色

藏色

點綴

點綴

點綴

one of the old street
in Bikan Historical area
kuRashiki. Japan.
Mars 2019

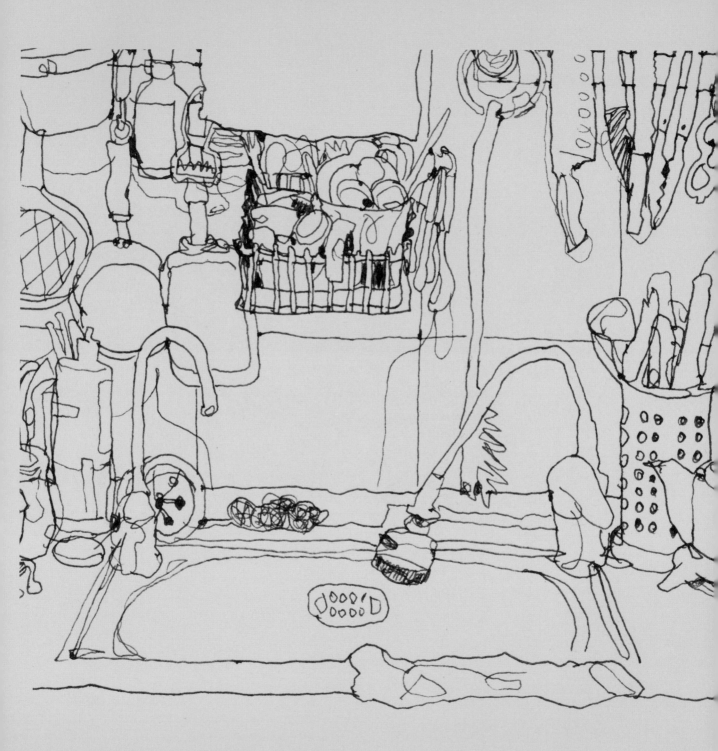

SKETCH YOUR LIFE

7大重點主題示範

在了解線條描繪、淡彩上色的技巧之後,接著就可以開始嘗試不同主題的練習。無論是小物、小景,到更多變化的街景、風景,只要多一點耐心,跟著我的步驟,一定可以挑戰成功。

花束練習
Flower

小盆栽與花束，都是生活中相當容易取得的素材。透過有趣的線條、簡單的色彩，加上光影的效果，就能輕鬆完成一張優雅、好看的速寫小品。

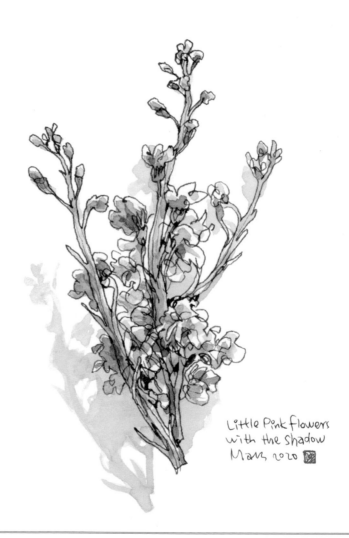

Little Pink flowers
with the Shadow
Mars 2020

| 練習重點 |

● 運用大量的曲線來表現植物柔軟、生動的感覺。

● 直接用水筆勾勒出陰影。

● 花蕊與花瓣上色的方式。

手機掃描 QR code，取得範例參考照片、線稿與完成圖。

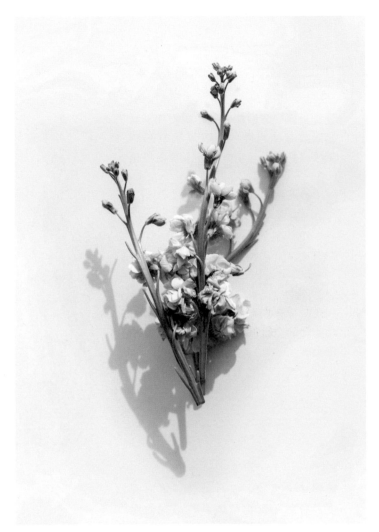

▲ 來源：Evie S. （Unsplash）

畫面分析

範例中這束小花，是由
三個枝葉匯集而成的。
枝葉末端有幾個剛開及
未開的花苞，花瓣多數
集中在下方。光源來自
右上方，影子在左下方
襯托花束的空間感。

畫線條

STEP **1**　先從畫面中間這株開始，慢慢往下描繪。盡量使用曲線來表現柔軟的感覺，碰到花蕊、花瓣時，下筆要更輕一點。

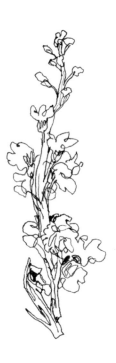

STEP **2**　向下延伸，以較大範圍的曲線，來表現密集的花瓣。畫到底後，開始往左邊發展。

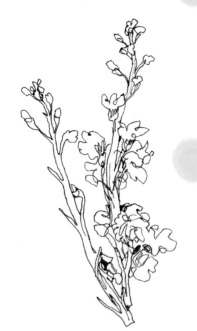

STEP **3**　慢慢往上描繪，保持枝葉一定的寬度，各個花蕊也稍微有些不同的變化。

STEP **4** 畫出右邊的枝葉，將整體再局部稍加修飾。在畫面右邊下方落款，線稿完成。

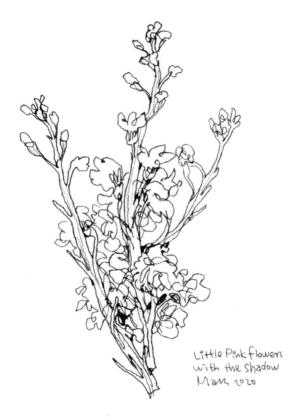

Little Pink flowers
with the shadow
March 2020

sketch point

關於落款的位置

落款的考量，除了署名與簡單敍事外，更可以用來平衡畫面。此篇示範，畫面結構偏向頭重腳輕的菱形，中間與左邊枝葉都比右邊的大，加上接下來左下方會有一塊不小的陰影，因此將落款安排在右下方，讓畫面更穩定。

上淡彩

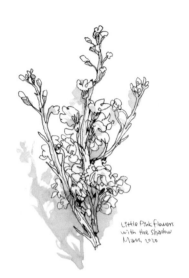

STEP **1**
先在光線來源的另一側（左下方），以水筆輕輕塗上冷灰。

STEP **2**
加入暖灰，讓畫面陰影的色調不至於太偏冷調。

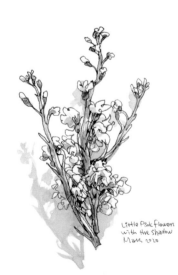

STEP **3**
在枝葉部分，先塗上少許的深綠，再填上明亮一點的綠。枝葉亮部預留一些白，下個步驟塗上黃色才會明亮乾淨。

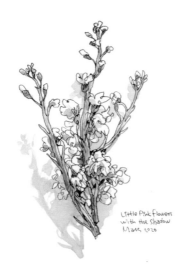

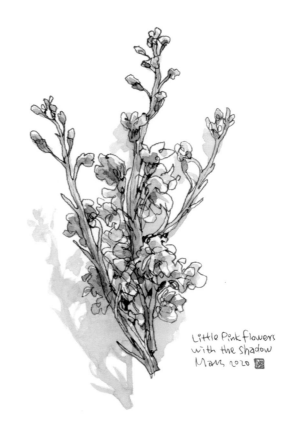

STEP **4** 在留白處塗上亮黃。趁水筆筆尖顏色變淡，輕輕在綠色部分貼上幾筆，這樣一來，枝葉的色彩就變得更豐富了。

STEP **5** 最後，粉紅色花蕊與花瓣的部分。因為已經有局部以冷灰、暖灰打底，接著只要使用濃、淡兩種紅色，就可以發揮透明水彩的層次感。花瓣最上方要稍微留白來表示亮面。加上小印章，完成。

糖果罐 Candy can

商品上的包裝琳琅滿目，是入畫練習的好目標，平常就可以
收集備用。經典的糖果罐，豐富的內容與搶眼的顏色，值得
我們好好描繪一下。

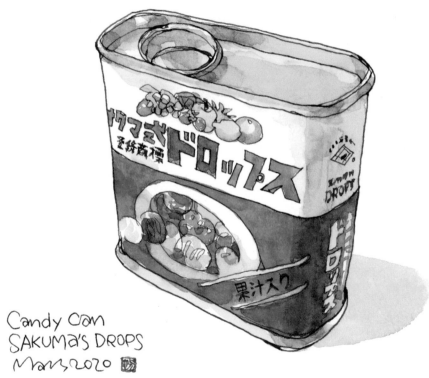

Candy Can
SAKUMA'S DROPS
Mar 3 2020

| 練習重點 |

● 觀察傾斜物體輪廓線的變化。

● 傾斜圖案的描繪。

● 金屬質感的表現。

手機掃描 QR code，取得範例參考
照片、線稿與完成圖。

畫面分析

這個範例,採取略微傾斜的視角,速寫這個日本老品牌的糖果罐。有點俯視的角度, 因此,可以看到罐頂的部分,加上傾斜,畫面看起來是左高、右低的構成。右邊距離我們眼睛較近,描繪上可以強調這個區塊,讓右邊比左邊略大一點,造成視覺上的空間感。

1. 觀察藍色線條的角度,越往下方傾斜的角度越大。

2. 再來是橘色線條。第二條線離我們最近,因此線條角度接近垂直線。右邊橘線略微向右傾斜,左邊向左傾斜,也因爲離眼睛較遠,傾斜角度最大。

3. 最後是紅色線條。觀察這三條線的角度變化。

畫線條

STEP 1　有了初步觀察的理解後，開始專注在罐子的外輪廓，
以中空字練習的概念畫出外框。

STEP 2　找個端點，以順手的方向描繪罐子外框。慢慢畫線，
留意線條傾斜角度、線條長度以及何時要轉彎。

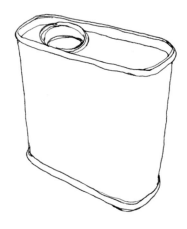

STEP **3** 畫出罐子頂部的金屬外圈與蓋子，接著再連接罐
底的金屬外圈。

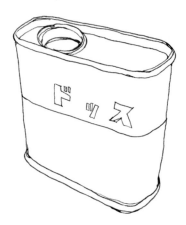

STEP **4** 在罐身中間偏上一點點的地方，畫出分割線。大
字的部分，可以依續畫出頭、尾、中間等字，再
將其餘兩字填入。所有側面的圖案都要留意傾斜
的角度，這樣子才能服貼在罐上。

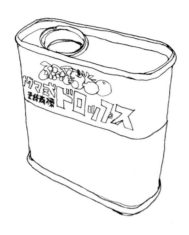

STEP 5 　繼續完成其他文字與上方水果圖案，
小文字可以直接書寫上去。

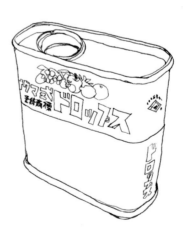

STEP 6 　罐子側面的圖案與文字，因爲空間較小，
下筆要輕一點（紅字的部分可以等上色
時再處理）。

STEP **7** 將罐身下面圖案的輪廓描繪出來，在左下
角落款，線稿完成。

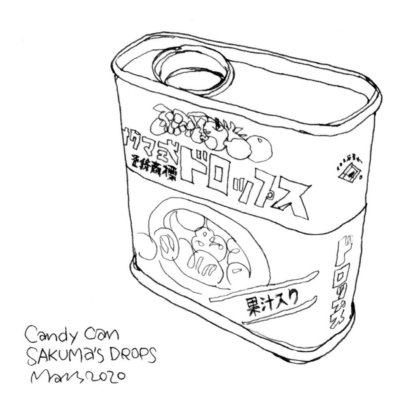

上淡彩

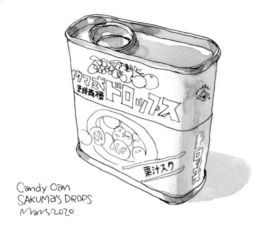

Candy Can
SAKUMA's DROPS
Mars 2020

STEP 1

從影子的位置來判斷,光源來自左方。在右側塗上淡淡的冷灰,文字部分先避開。罐頂因為是金屬,也用冷灰來打底,增加顏色的重量感,可以在蓋子周圍補上幾筆更深的灰。

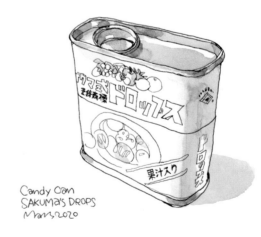

Candy Can
SAKUMA's DROPS
Mars 2020

STEP 2

填上綠色。綠色的部分不多,只有罐子正面上方的水果與下方糖果。步驟 1 的冷灰也帶點綠的感覺,因此這個步驟也不需要再特別藏色。

STEP 3

紅色系顏色。先塗罐身下半部，面積
比較大，可以多調一點紅色備用，避
免顏色不足，而產生不均勻的情況。
上半部中空字，也一樣均勻塗上顏
色。最後是水果與糖果的部分，調出
不同的紅色，慢慢填上。

▸ 以橘色、紅色、紫色來做出差
異，局部疊上較濃的紅來增加
層次感。

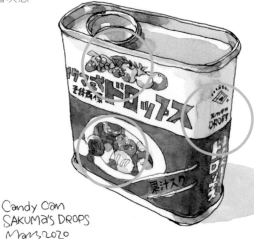

▸ 側邊的紅色小
字，可以直接
用水筆寫出來。

▸ 側邊直排小字，
用留白字的畫
法，以方塊的
方式表現。

STEP 4

加上黃色。除了右邊文字的鉻黃較濃
之外，其他部分的黃，水分可以稍微
多一點。罐子頂部，輕輕刷上或貼
上黃色，避免底下顏色被洗刷下來。
加上小印章，完成。

▸ 輕輕刷上或貼
上淡黃色，來
表現金屬的質
感。

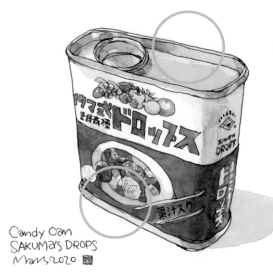

家中廚房
Kitchen

家中廚房是太太的祕密基地，大小不一的料理工具與碗盤，構成了豐富又熱鬧的畫面。

面對這麼複雜的題材，該如何下筆呢？

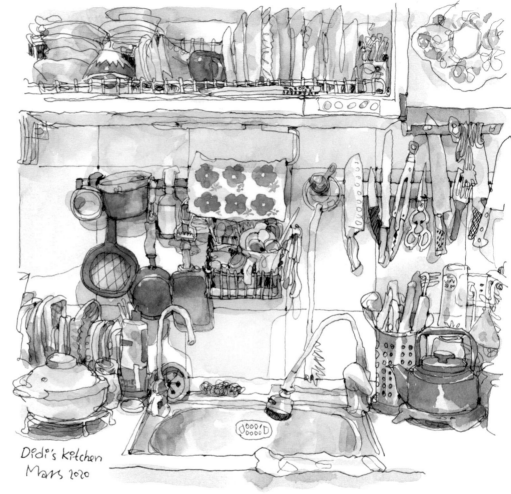

| 練習重點 |

● 複雜的畫面，以分群的方式逐步描繪出來。

● 保持平靜的心情。

● 與複雜線條取得平衡，避免過度上色。

手機掃描 QR code，取得範例參考照片、線稿與完成圖。

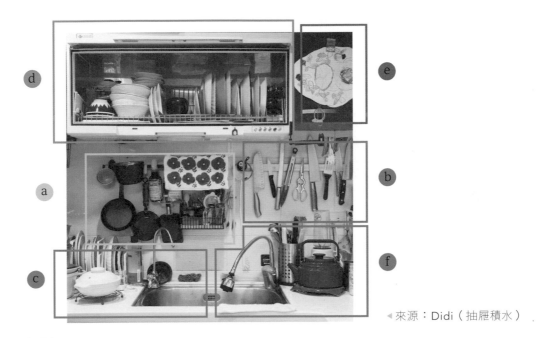

◀來源：Didi（抽屜積水）

畫面分析

速寫不怕複雜的畫面，只怕畫者沒有耐心。不過，如果是還在跟手感奮戰的初學者，可能光看到這樣密密麻麻的景物，就自動打退堂鼓了。別害怕，先別急著下筆，除了先深吸一口氣之外，你還可以花點時間好好觀察場景，先將畫面中的景物做分類，分區處理，一一完成。

(a.) 左邊掛鉤上的小鍋具、湯匙、與抹布可歸在同一區。這也是畫面中，第一個引起目光注意的區域。

(b.) 大小、造型不一的刀具區，很明顯自成一格變成一區。

(c.) 一個一個緊靠的盤子、洗碗精、水龍頭及陶鍋在左下角一區。

(d.) 畫面上方烘碗機，有很明顯的長方形機櫃，直接劃分為一區。

(e.) 右方小櫃子與塗鴉畫，可再列為一小區。

(f.) 相當吸睛亮眼的紅色水壺，與周遭的物品可以歸為同一區。

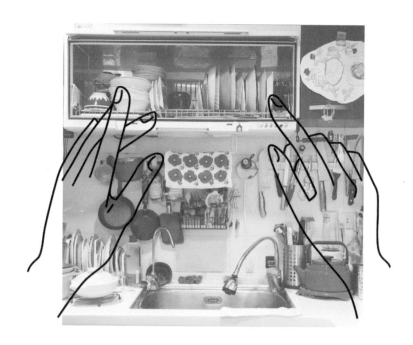

將畫面分區的同時，你已經在心中速寫過一輪，不過還不能得意，必須得畫出來才算數。回到畫紙上，我們先模擬一下這個場景在上面的位置，依照剛剛 a.b.c.d.e.f 的順序，用手比劃一下。越用心推測、越用心安排，物體比例、位置就不會偏差太多。

這個示範，使用正方形的畫紙，是有利於畫面分區的掌握。如果你沒有方形畫本，沒有關係。長形的本子，從畫紙中心開始進行，將兩邊空下來，也是可以的。

不論是長方形還是正方形的畫紙，畫面四周留白不畫滿，都是讓速寫更好看的原則。

◀ 正方形的取景，一樣可以在長方形的畫紙上畫出來。

畫線條

1

通常視覺的焦點會集中在畫面中央，加上藍白圖案的抹布很搶眼，所以可以從 a 區開始。先框出抹布輪廓，再依序畫出左邊的小物，一個一個向左邊推進。這個區域訂出來之後，其他區域就可以參考它的相對位置與比例進行描繪。

2

小籃子中的物品，比較複雜，是第一個難題。盡可能多畫一些線條充實這塊區域，想想湯匙或叉子的特徵，用堆疊的方式來表現「很多」的感覺。籃子可以用中空的方式，來表現一根一根鐵線的趣味感。

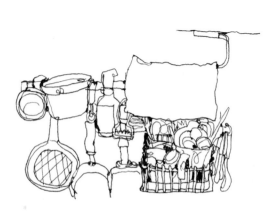
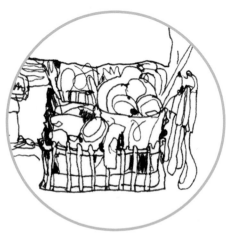

▼挑戰看看！以畫外框的方式，畫出整個刀具區的外輪廓。

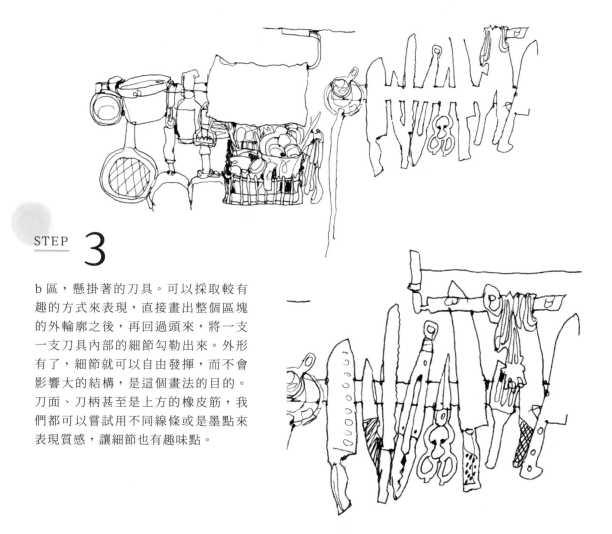

STEP 3

b 區，懸掛著的刀具。可以採取較有趣的方式來表現，直接畫出整個區塊的外輪廓之後，再回過頭來，將一支一支刀具內部的細節勾勒出來。外形有了，細節就可以自由發揮，而不會影響大的結構，是這個畫法的目的。刀面、刀柄甚至是上方的橡皮筋，我們都可以嘗試用不同線條或是墨點來表現質感，讓細節也有趣味點。

▲ 適當在線條上，或是線條交接的地方，布上墨點，讓線稿更扎實。
畫面四周要留空白，因此最右邊的刀子，有個明顯缺口。

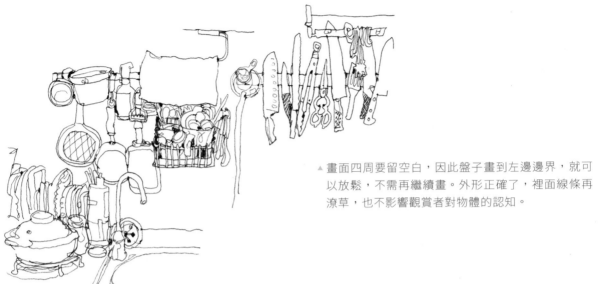

▲ 畫面四周要留空白，因此盤子畫到左邊邊界，就可
以放鬆，不需再繼續畫。外形正確了，裡面線條再
潦草，也不影響觀賞者對物體的認知。

STEP 4

左下角的 c 區，包含一個大砂
鍋、排排站的盤子以及流理台水
龍頭。從 a 區下緣開始，先畫
水龍頭，再將後方的小鍋子補完
整。畫出水龍頭旁的洗碗精罐
子，往下有個調味瓶，緊接著，
將大砂鍋框畫出來，最後才是後
方排排站的盤子。流理台的部
分，暫時畫出一段，剩餘的部
分，後面再來處理。

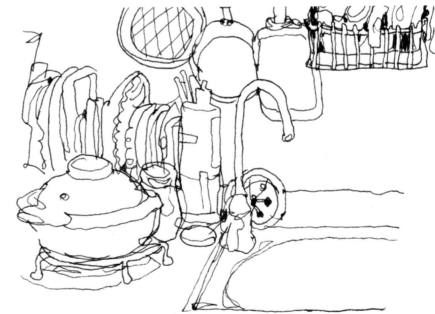

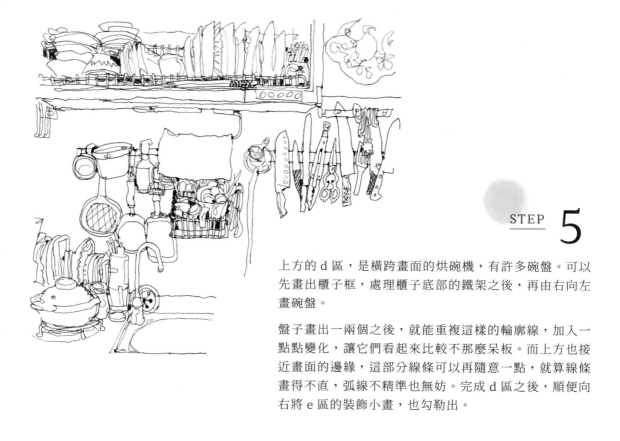

STEP **5**

上方的 d 區，是橫跨畫面的烘碗機，有許多碗盤。可以先畫出櫃子框，處理櫃子底部的鐵架之後，再由右向左畫碗盤。

盤子畫出一兩個之後，就能重複這樣的輪廓線，加入一點點變化，讓它們看起來比較不那麼呆板。而上方也接近畫面的邊緣，這部分線條可以再隨意一點，就算線條畫得不直，弧線不精準也無妨。完成 d 區之後，順便向右將 e 區的裝飾小畫，也勾勒出。

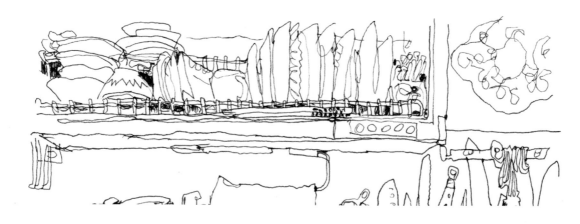

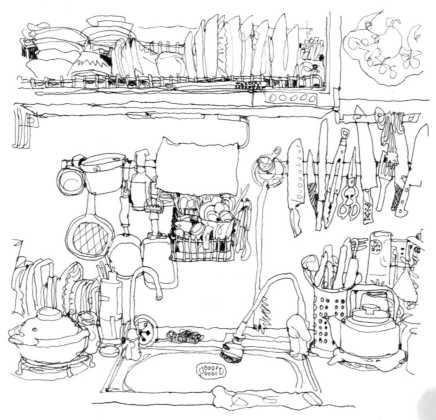

STEP 6

右下方的 f 區，有一個紅色水壺、水龍頭以及後方的小物。從水龍頭開始描繪，接著畫出水管的弧線，再接續完成水龍頭開關。有了這個依據，我們可以將水槽另一邊框畫出來了。留意一下兩個側邊的斜度，是相對的，這樣才有流理台平面的感覺。

最後，有耐心的，畫出水壺與兩旁小物，圓桶狀的物體，特徵是弧線，掌握到了，物體就會有立體感。

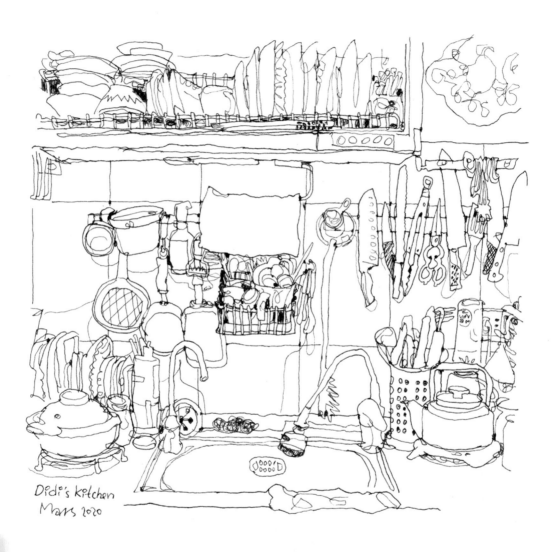

Didi's kitchen
Mars 2020

STEP **7** 依序畫出六個區域，畫面就有驚人的效果。再加上壁磚的橫線與直線條，
強調牆面的存在感，這樣子 a、b 區才不會有漂浮在空中的錯覺。在左下
角落款，線稿完成。

上淡彩

STEP 1

前面花了許多時間在線條的細節上，因此色彩的部分就不宜過多、過濃。以暖灰做為這張暗面的主要顏色，光線由正上方照射下來，從物體下方開始塗上淡淡的暖灰。為了營造豐富熱鬧的氛圍，可以在暖灰中藏入淡淡的綠色、紅色與藍色。也可以在畫面上更暗的地方疊上冷灰，這樣就算是單色的上色，也會有豐富繽紛的感覺。這個步驟，需要多一點的耐心，來鋪陳與表現明暗。

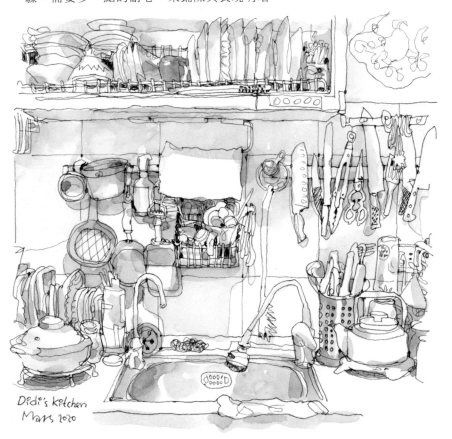

Didi's kitchen
Mars 2020

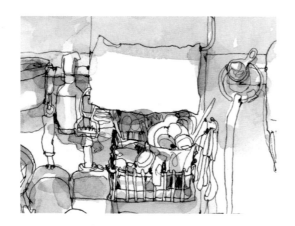

畫面中間的抹布是視覺焦點。 除了延伸烘碗機的影子，可以在下方疊上深一點的冷灰。有了四周較暗的顏色陪襯，抹布留白的地方就顯得更加明亮。

刀具吸附在磁條上，可以在後方塗上冷灰以突顯刀具。影子的部分，也可以藏入暖色，讓灰有溫潤的感覺。

因為牆面上是白色磁磚，鍋具下方陰影的顏色不要太深，盡量在框線內填色即可。

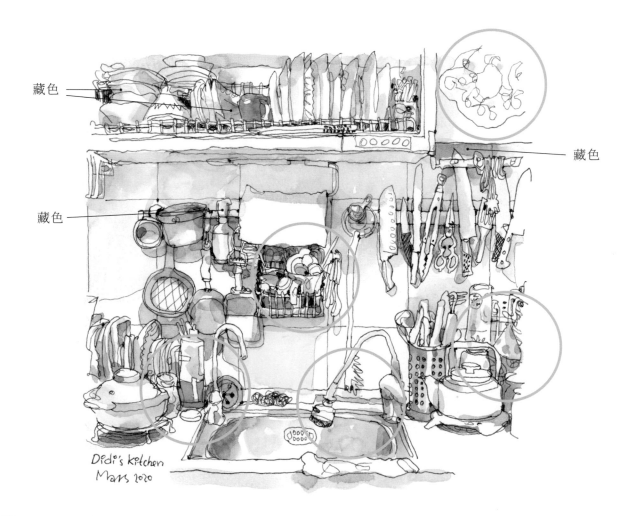

藏色

藏色

藏色

Didi's kitchen
Mars 2020

STEP 2 以色系的順序將顏色填入畫面，先上綠色系。圈起來的，是照片上一看就認出是綠色的地方，也就是物體的固有色，採取填色的方式上色，讓顏色比較飽滿，顯而易見；其他部分就以藏色的方式，輕輕地將淡綠分布在畫面上。

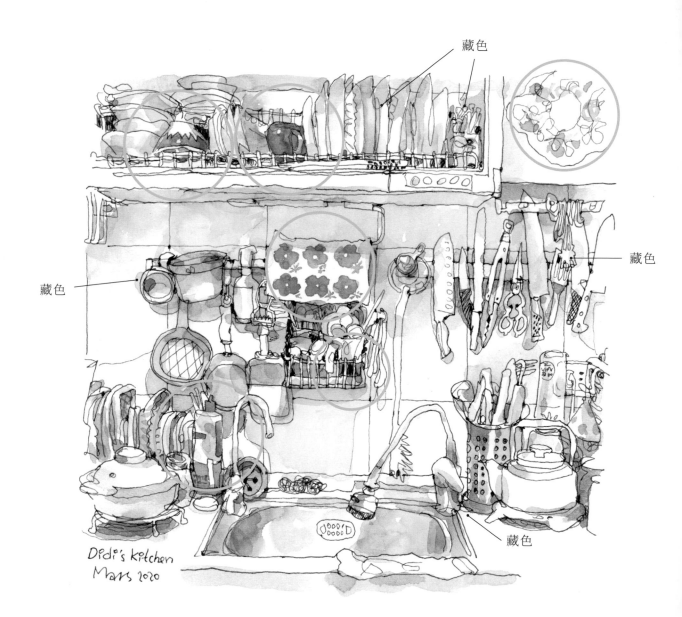

藏色

藏色

藏色

藏色

Didi's kitchen
Mars 2020

STEP **3**

接著塗上藍色系，找出照片上藍色的部分。與上個步驟相同，固有色的地方，用筆尖填入顏色。烘碗機裡的磁碗與杯子，輕輕著色，可以留下一小個白點，來表示陶瓷反光的質感。畫面焦點——中間的抹布，由八個花朵形狀圖案構成，因為面積不大，只畫六個就好。可以用筆尖框出外形後再填色，或是以畫四個小圓的方式，塗出花的形狀。利用更淡的藍，輕輕貼到畫面較暗的地方，如水槽、水壺兩側。最後一樣是藏色。有了藍色系的顏色，畫面上的物體更有存在感了。

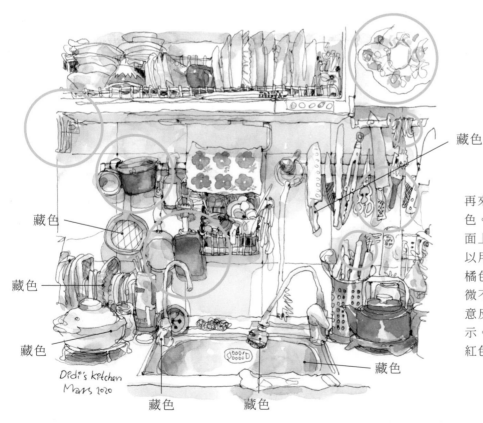

藏色

藏色

藏色

藏色

藏色

藏色

藏色

藏色

藏色

Dedi's kitchen
Mars 2020

STEP **4**

再來是包含橘色的紅色系顏色。紅色彩度很高，填上畫面上很明顯的三件鐵器，可以用濃、淡以及調整紅色與橘色的比例，讓這些紅色稍微不一樣。水壺的部分，留意反光的地方，用留白來表示。最後一樣是藏色，藏入紅色，可以讓畫面更溫潤。

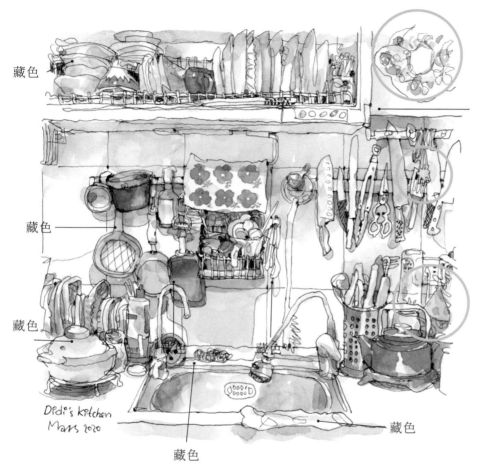

藏色

藏色

藏色

藏色

藏色

藏色

藏色

藏色

藏色

Didi's kitchen
Mars 2020

STEP 5

最後是黃色系顏色。黃色的明度與彩度都很高，與紅色的步驟一樣，調色時水分多一些。畫面上的黃色固有色不多，重點擺在藏色，以更淡的黃，分散藏入畫面中。有了黃色的點綴，畫面瞬間看起來明亮了許多！

STEP 6

上完這幾個色系的顏色之後，塗黑色的部分，如左側的兩個鐵鍋及紅色水壺的提把，和其他零散的小地方。加入黑色的襯托，畫面的對比就更大、更有層次感。因為沒有適合畫印章的地方，就省略這個結尾，上色完成。

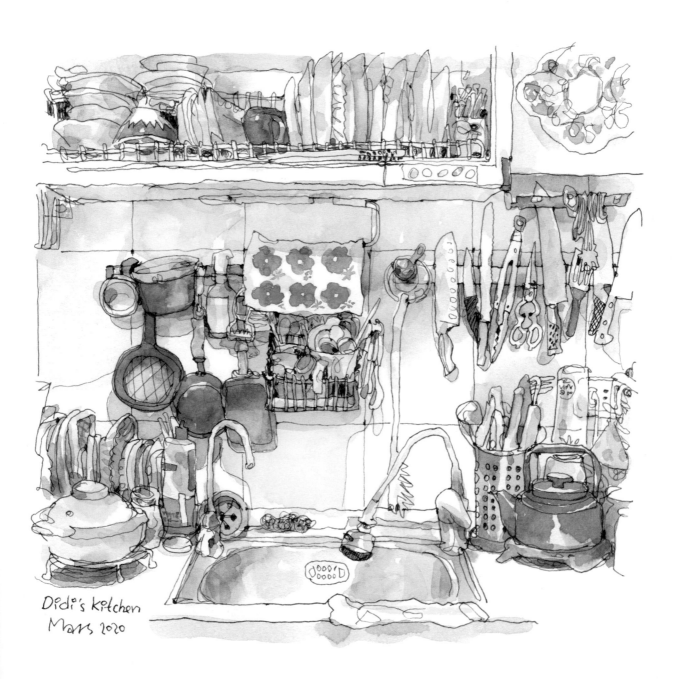

Didi's kitchen
Mars 2020

英國索爾河畔一景
River Soar

位於英國中部的蒙特索里爾是個美麗的小鎮，索爾河
旁一整排三角形屋頂的房子，在夕陽西落時，陽光灑
下的光景，顯得格外溫馨可愛。

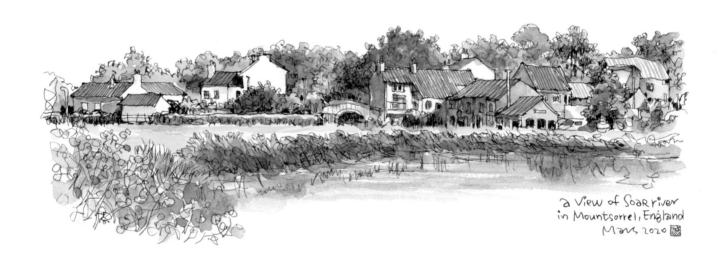

a view of Soar river
in Mountsorrel, England
Mars 2020

| 練習重點 |
- 橫幅寬景的取景。
- 風景速寫。
- 光影表現。
- 河面上色。

手機掃描 QR code，取得範例參考
照片、線稿與完成圖。

畫面分析

雖然上方 1860 年的古橋很有歷史意義，不過照片上吸引我注意的是黃框處的部分，因此，不將古橋納入畫面之中。到一個場景前，或是準備好素材要描繪時，要好好考慮該如何在畫紙上呈現，取捨是很重要的步驟。

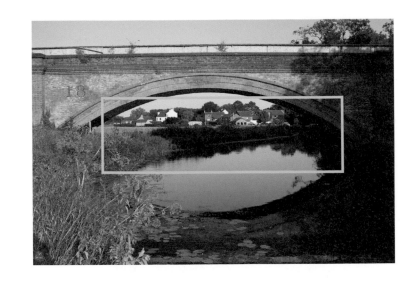

一整排屋子，角度不太相同，明暗對比大，光影的變化明顯，加上背後茂密樹群的襯托，描繪過程應該會有趣。不過古橋巨大的陰影，覆蓋了一半的畫面，上色的時候，可不能開心過頭而照抄下來哦。

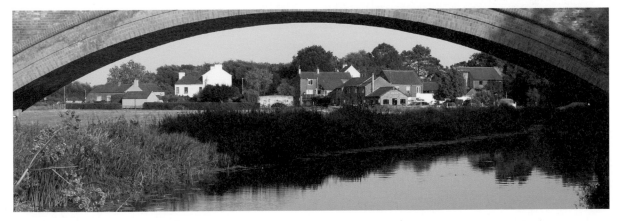

▲ 來源：David Tip（Unsplash）

畫線條

橫幅風景，尤其是寬景的畫面，用長形的本子比較方便。不過這種規格很少見，可以將 B5 本子裁切成一半來使用。但如果是偶爾才畫這類題材，原本 B5 的本子也是可以的，上下的部分留白不畫即可。

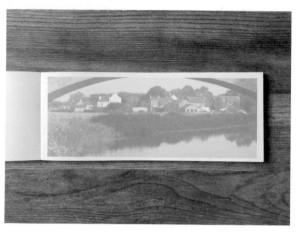

▲ B5 尺寸橫切一半的畫面。

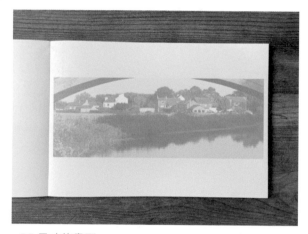

▲ B5 尺寸的畫面。

STEP 1

估好位置，由左至右將房屋一個一個勾勒出來。只要專注在輪廓線上，注意寬度與斜度，描繪這些房子並不困難。

STEP 2

稍加觀察,我們可以發現,畫面上這排建築的造型,
幾乎由梯形、平行四邊形、三角形、長方形等基本
形狀所構成。屋頂的煙囪與閣樓可以增加屋頂的起
伏變化,不可漏掉。

STEP 3

屋頂部分空下來,先描繪矮樹群以及建築物上的窗
戶,可以順勢增加一些墨點。

STEP 4

建築物完成後,用輕柔的捲捲線畫出後方茂密高大的
樹群,上方受光面線條較鬆、下方陰暗面線條較密。

STEP 5

參考屋頂左側的邊線,由左向右輕輕畫出排線,讓建
築物更有分量與質感。接著往左下移動,畫出前方岸
邊的植物,這是拉出空間感很重要的前景。

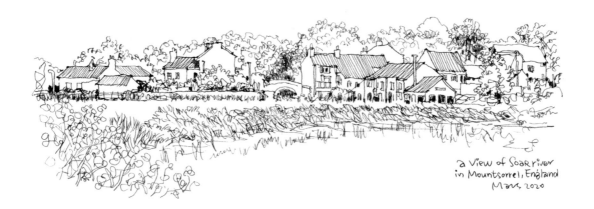

a View of Soar river
in Mountsorrel, England
Mars 2020

STEP 6

接著是河岸邊的草叢。用輕快的筆觸畫出略向左邊傾斜的線
條，表現出被微風吹拂的動感。最後落款，線稿完成。

上淡彩

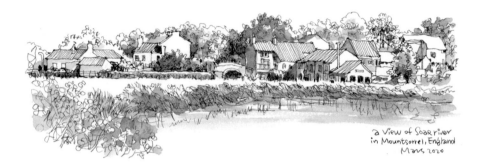

a View of Soar river
in Mountsorrel, England
Mars 2020

STEP 1

先塗上暗面。觀察照片上比較暗的部分，用深群青、焦茶分別搭配佩尼灰，塗上冷灰與暖灰。陽光照射比較明顯的牆面，則要留白。靠近岸邊的河面，可以快速橫向刷出幾道冷灰，用飛白表現反光。

STEP 2

進行後景的樹群，由暗往亮畫，要預留亮面的空間。適當在綠色中個別混入藍色、橘色、紅色，讓這道綠帶有層次的變化，才不會顯得太過單一。

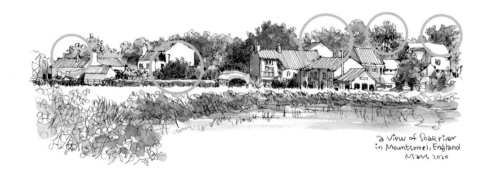

a View of Soar river
in Mountsorrel, England
Mars 2020

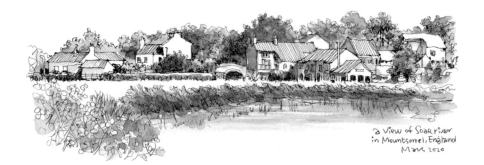

接著是前景的草叢與水面。照片上這部分，被古橋的陰影覆蓋，整片非常
暗，需要自行轉換，不要照抄。這裡與後方建築物之間還是有明亮的草地，
因此草叢的部分可以偏暗一些；而水面已經有一層冷灰，只要再輕輕橫向
滑出幾條水紋即可，靠近岸邊的部分可以塗一點來表示草叢倒影。

STEP 3

▼局部留些白色縫隙，以表示陽光照射反光的質感。

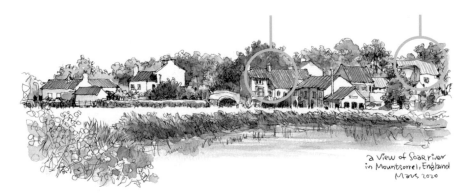

再來將屋頂上色，因為已經有線條了，所以只要輕輕刷上淡淡的褐色（焦
茶）即可。

STEP 4

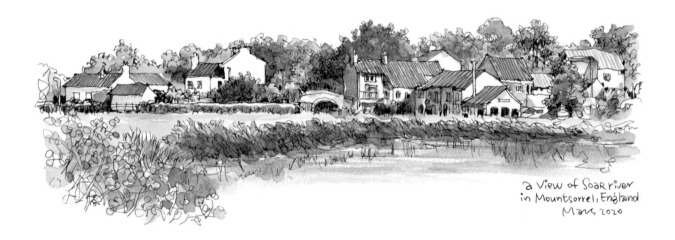

a View of Soar river
in Mountsorrel, England
Mars 2020

STEP 5 以藤黃混入一點永固綠（或直接用草綠），塡上草地。接著調入淡淡的橘（鎘紅），
在草地上輕輕刷一兩道，剩餘的顏色，使用在前景的草叢。

STEP **6** 以稍微濃一點的橘（鎘紅），塗刷房子牆面，煙囪
也填入顏色，有了這層顏色，畫面顯得更加溫馨，
更西也更吸睛。最後畫上小印章，完成。

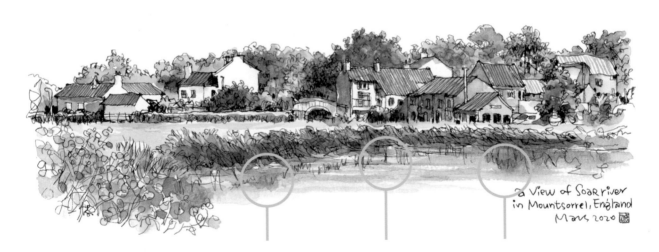

▲ 藏入淡淡的鎘紅，表示遠方房子的倒影，也讓畫面更有統一的色調。

Coffee shop

東京百年老屋

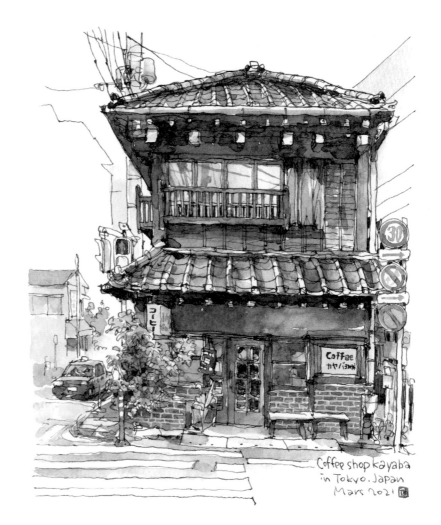

位於日本東京谷中的 Kayaba
Coffee，是一棟超過百年歷史
的老屋。與好友們慕名前往，
喝著深焙黑咖啡，感受它昭和
氛圍的老味道。

Coffee shop kayaba
in Tokyo.Japan
Mars 2021

| 練習重點 |

● 老房子屋瓦的畫法。

● 木頭質感的表現。

● 紅磚牆質感的表現。

手機掃描 QR code，取得範例參考
照片、線稿與完成圖。

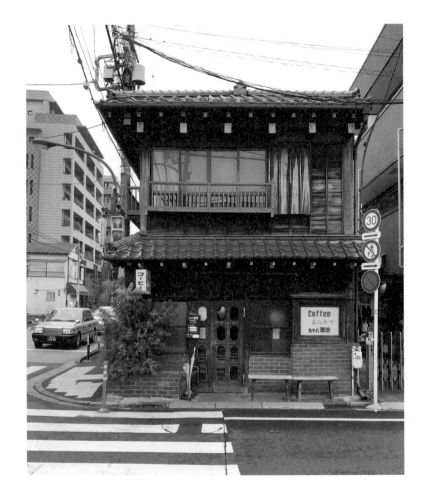

▶ 正面平視的角度，對速寫相當有利。只要把握水平線（黃線）與垂直線
　（紅線），屋子就能穩定坐落在畫面上，而不會歪斜，兩側的透視、
　斟酌房子傾斜的角度，自然就不會太困難。

畫面分析

這是兩層樓的木造房舍，上方皆有由瓦片所構成的屋頂與屋簷。斑駁的木牆與下方紅磚讓老建築更有歷史感，是除了瓦片之外，最值得刻劃的細節。因為主題已經相當複雜了，兩側樓房的景色則可省略細節，以精簡的線條表示即可。

由於視角的關係，屋頂與屋簷所看到的部分較少，我刻意放大這兩個範圍，讓畫面上老屋的特徵更加明顯。

畫線條

在紙張上比劃好整棟樓房的樣子，分
配一下兩層樓的範圍，上、下、左、
右的部分，也一起考慮進去。屋頂比
地面重要，為了避免畫到最上面畫
不進去，探取從上方開始下筆是比較
好的選擇。將屋頂與二樓的範圍落下
來，大致占畫面一半的位置。

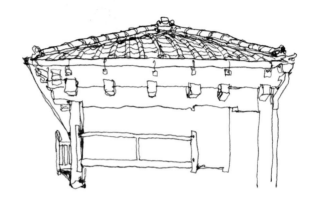

· 瓦片屋頂的畫法 ·

step 1

框出屋頂的範圍，兩側的屋脊也勾
勒出來。

step 3

最後以畫橫線的方式，將瓦片布上。
碰到隆起的部分，也要順勢畫一小
段弧線，以類似畫波浪的感覺進行。

step 2

先將屋脊瓦片的間隔等距畫出來，
接著畫出屋瓦隆起的部分，從屋脊
往下畫連接到屋簷的線條。

STEP 2

二樓框畫出來後,將細節一一
填入。窗框、欄杆以及由木
片組成的牆面,都是橫線與
直線,只要有耐心,這邊不困
難,畫出來的效果會很驚人。
窗戶邊斑駁的大木片,輕輕畫
出木紋,讓它在規矩的橫線、
直線中產生一點變化。

STEP 3

沿著右側畫出號誌牌,由三個
圓牌與兩個長形牌子構成。往
下碰到地面後停一下筆,回過
頭先處理屋簷的部分,用同樣
的方式畫瓦片。

STEP 4

一樓左側，從店招牌向下方延伸，畫樹叢、樹叢前方的小立柱，再往右畫傘架及小牌子。接著是店門，店內很暗，可以將幾個玻璃塗黑。

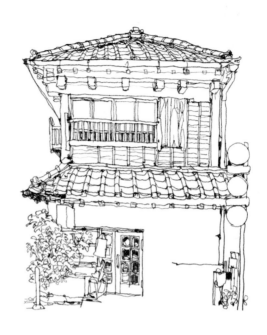

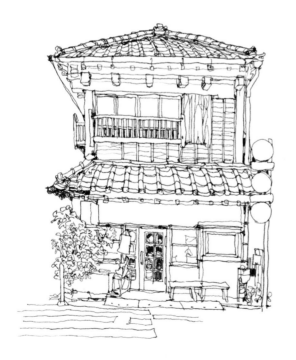

STEP 5

繼續向右完成一樓店面的部分，招牌窗框以及候位用的板凳是重點。接著是水溝蓋，可以增加地面的趣味性。老屋剛好位於路口，斑馬線也稍微畫出幾條，讓地面不至於太空。因為透視的關係，三條斑馬線盡可能壓扁一點。

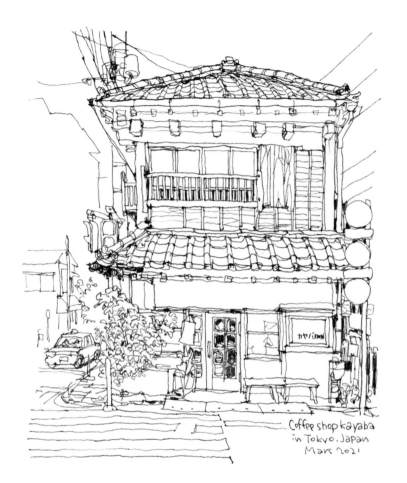

Coffee shop kayaba
in Tokyo, Japan
Mars 2021

STEP 6

老屋與地面完成後,剩下的空間除了留白之外,可以再補上兩旁的景物,讓老屋場景更豐富。先畫屋簷邊邊的行人號誌,再往上畫出一小段電線桿,跳過屋頂後還有一小段,可以多拉一些電線。而照片上向右方下垂的電線,有破壞屋頂的嫌疑,不畫出來比較好。

接著,畫左側道路,道路上的計程車與其後方樓房,因為距離老屋有點距離,要畫小一點,這裡一樣先畫外形再畫裡面。

然後是右側,號誌桿下方再多補上一些線條,讓屋子穩固一點。右棟樓房,因為沒有什麼空間了,只畫幾條特徵的橫線來表示卽可。也用同樣的概念,框出左邊遠方大樓的外型,如果將大樓細節畫出來,畫面就會滿滿都是線條。

最後是落款,左邊已經畫了斑馬線,只好寫在右邊。為了平衡落款,斑馬線再補一小塊。線稿完成。

上淡彩

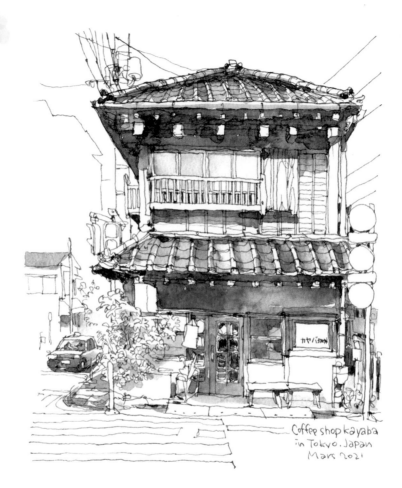

Coffee shop kayaba
in Tokyo, Japan
Mars 2021

STEP 1

塗畫面上的暗面。為了表現老屋的溫潤感，用褐色為基調的暖灰，局部搭配冷灰的方式進行。現場雖然是中午，但是是陽光不露臉的陰天，我們可以假設光源來自上方，物體下方都可以當做暗面來著色。

屋頂與屋簷被光線直接照射，因此著色時要稍微淡一些，瓦片隆起的部分可以留白。相對的，下方就要重一些，甚至最暗的地方，可以再疊上一層冷灰，這樣老屋就有黑、灰、白三個色階，有了立體感。

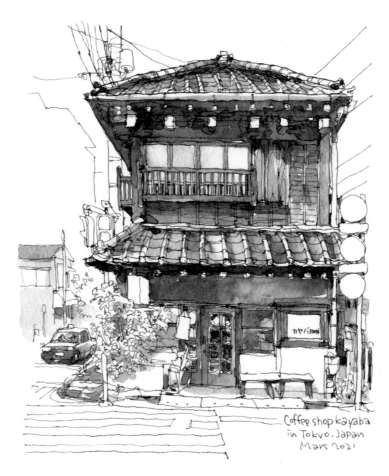

Coffee shop kayaba
in Tokyo, Japan
Mars 2021

STEP 2 暗面完成後，我們依序著色。老屋主要由木頭構成，主要是二樓木牆與欄杆，先塗褐色系顏色。

這個步驟的褐色與剛剛暖灰相似，不過彩度要稍微高一點，直接用焦茶也可以。輕輕刷二樓木片，也可以適當留些空白，不全部塗滿。剛剛上過陰影的地方，可以貼上薄薄的顏色，避免來回塗刷而將顏色洗下來了。

欄杆部分，要亮一點點，可以使用熟赭混入藤黃，讓都是木質的顏色仍然有些變化。剩下一點顏色，可用於計程車後方的建築上。

STEP **3**

接著塗綠色的部分。照片上
有綠色的地方不多，主要是
店門前的樹叢。用深綠塗樹
叢比較暗的地方，再填上亮
一點的綠，樹叢最亮處，可
以先留白，後續上黃色系顏
色時再來處理。

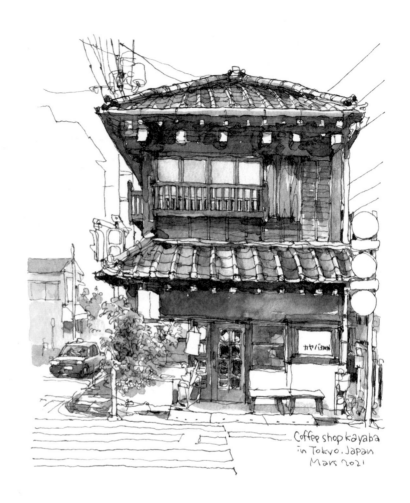

Coffee shop kayaba
in Tokyo, Japan
Mars 2021

其他部分，如右下角小草、計程車側及車內、後方
樹叢、遠方樓房窗戶，用筆尖填入淡淡的綠。

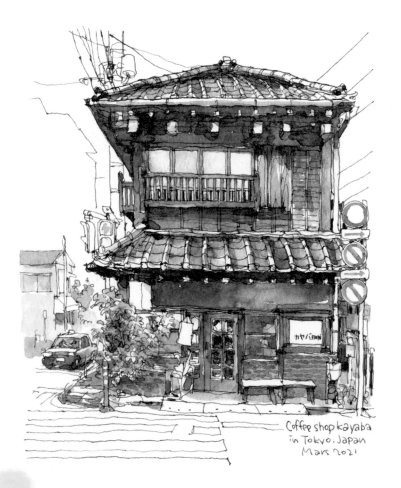

Coffee shop kayaba
in Tokyo. Japan
Mars 2021

STEP 4

塗紅色系的部分。交通號誌圖案，用水筆尖端直接勾勒出
來。紅磚矮牆是這個步驟的重點，有三種方式來表現，一種
是用線條將磚塊框出來之後，再上色；一種是這個步驟所使
用的方式，以水筆筆觸來表現磚牆質感；還有一種，以牛奶
筆框出來（下一頁說明）。

▲ 紅磚牆的部分，以淺鍋紅混
入一點焦茶（橘紅加入一點
咖啡色），先塗上一層底色。
待乾後，再加入一點深鍋紅
（正紅），輕輕貼上短短的
橫條筆觸，上下錯開，即可
表現出低調的磚牆質感。

▲ 剩餘的紅色，可以取最淡的
程度，分散藏於畫面中，特
別是瓦片上、屋簷下方暗面，
可以讓畫面顯得溫潤。

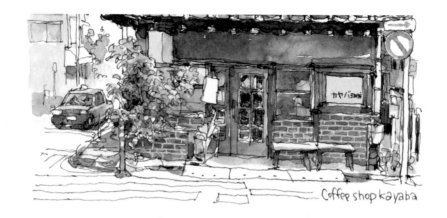

Coffee shop kayaba

STEP 5　黃色系的部分，主要在畫面下方。計程車、兩個招牌以及預留下來樹叢的亮面。黃色彩度很高，水分稍微多點，輕輕填上，就算面積不大，也已經可以讓畫面活潑許多。

· 以白色墨筆畫磚牆 ·

step 1　先塗上一層底色，稍微濃一點，遮蓋紙張的白，這樣牛奶筆的線條才會顯著。

step 2　底色完全乾了之後，以牛奶筆畫橫線，速度慢一點，讓白墨均勻覆蓋。

step 3　畫直線段，兩排之間的線條位置，要錯開，才會有堆疊的效果。

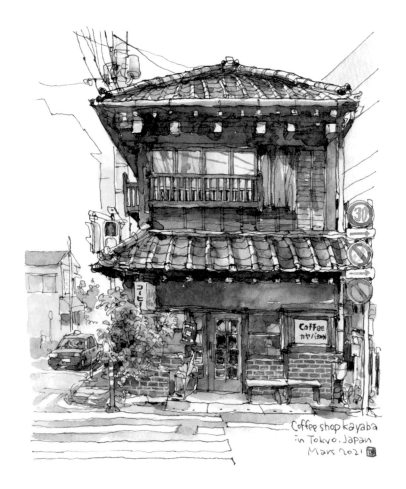

STEP 6

最後修飾畫面。地面的部分可以
刷上灰，來突顯斑馬線。電線桿
也輕輕刷上一點，讓上方不完全
是空白，以表示天空。在畫面中
加上一點天藍色，號誌牌、樹叢
中、後方樓房以及一小部分的天
空，剩餘的顏色藏入畫面中。

二樓窗戶似乎空空的，加入倒影
來讓它有趣一點，直接用水筆畫
出電線與電線桿。小招牌以水筆
沾色直接寫出來。加上小印章，
完成。

Coffee shop kayaba
in Tokyo, Japan
Mars 2021

▶ 我常使用於塗天空的顏色：好賓（Holbein）條狀水彩 W304 水
藍以及林布蘭（Rembrandt）塊狀水彩 535 天藍。

九份街景

Jiufen

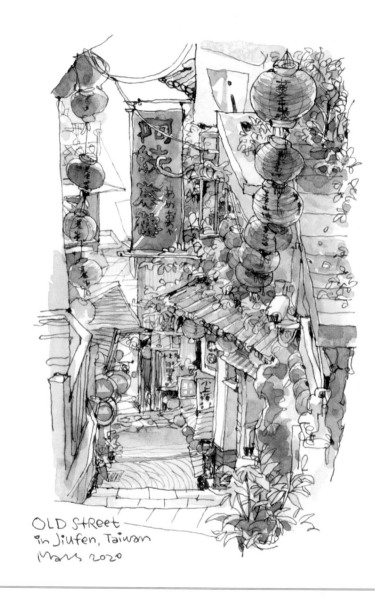

OLD Street
in Jiufen, Taiwan
Mars 2020

因開採金礦興起的九份聚落，
也因挖掘殆盡而沒落。憑藉著
舊式建築與山城美景，九份逐
漸轉變成觀光景點，吸引著絡
繹不絕的遊客前往感受懷舊氛
圍，更成為外國旅客旅遊台灣
必訪的景點。

| 練習重點 |

- 俯視的構圖要訣。
- 紅燈籠畫法。
- 畫面色彩對比的安排。
- 畫面的取捨。

手機掃描 QR code，取得範例參考
照片、線稿與完成圖。

畫面分析

這個畫面主題比較特別，不是一棟明顯的建築，而是往下的階梯搭配四周懸掛著的紅色燈籠。俯視的特色，是視角朝下，與正常的視平線偏差很大，畫面上可以看到許多屋簷、屋頂上方的範圍，而且地面在畫面中的占比也會增多。

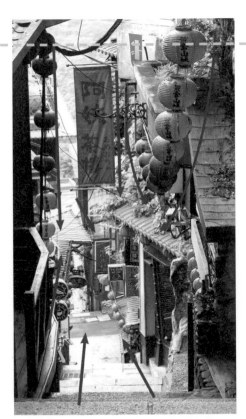

正常的視平線位置

由於畫面上紅色燈籠、茶樓招牌、左側欄杆的方向，加上階梯由大逐漸變小，讓視覺焦點往畫面下方 1/3 處匯集。

畫面上紅色的占比不小，燈籠的造型也很吸睛，因此也要留意是否會造成畫面太過雜亂的問題。上色時，顏色收斂以及適當留白，有助於改善這個情況。畫面右下角稍微空了一點，描繪線條時，再來想辦法處理。

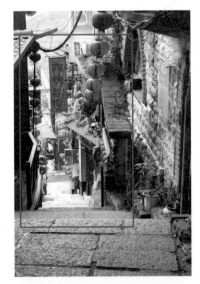

▲ 來源：Maren Wilczek（Unsplash）

▶ 照片素材右側石牆壁與前景地板面積稍多，捨棄了這部分後，畫面更能聚焦，主題也更明確。

畫線條

STEP **1**

畫紙上比劃好物體大致的位置後，從上方中間開始下筆。往左邊畫出一部分招牌，下方先暫時空下來。往右畫建築物上緣以及第一個燈籠。

STEP **2**

訂出第一個燈籠位置之後，就可以往下增加，一個一個畫出來。要留意越下面的燈籠會越小，往後繞的部分甚至只有第一個的四分之一，而且下方的是重疊在一起的。接續描繪右側一部分屋簷，以及上面植物與葉片。

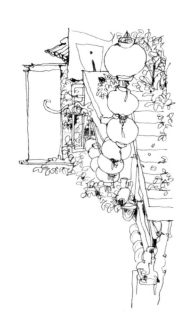

STEP 3

有了燈籠的依據，茶樓招牌就可以框出
來了。畫出招牌與建築物之間的鐵架，
並且將空白處以葉片填滿。繼續沿著燈
籠下緣，往畫面右下方推進。

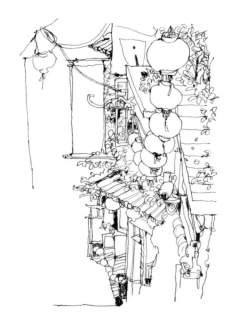

STEP 4

畫出屋簷，留意瓦片線條的斜度。向下將燈籠、
招牌與隔板等小物勾勒出來，越接近階梯要越
畫越小，來呈現遠近感。訂出左側建築物邊線，
順便畫出上方燈籠與電線。

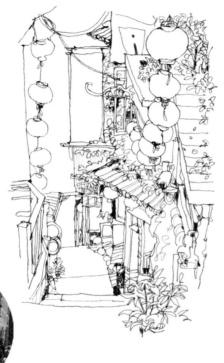

STEP 5

將左側燈籠一個一個畫出來，如果個別都能稍微傾斜，會比較有趣。接續畫左下角欄杆，並且將階梯、地面的邊線連接起來。右下角空空的，不妨將素材照片紅框外的盆栽搬過來，運用一下。

STEP 6

由下而上，一段一段處理階梯的部分，以不同線條的變化來做區隔。中間屋頂之後，是遠景了，可以用細線或淡墨來表現，輕輕畫線條。

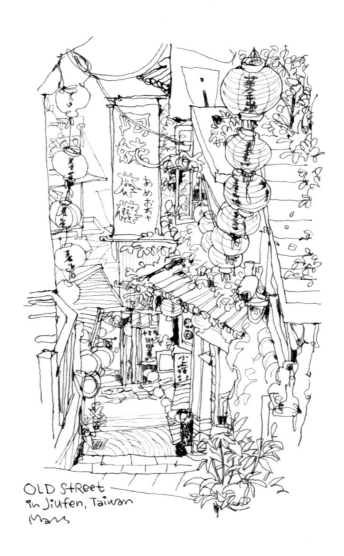

OLD Street
in Jiufen, Taiwan
Mars

STEP 7 為燈籠與招牌加上細節，右邊燈籠上可以畫出圓弧狀的排線，會更有球狀的感覺。左邊燈籠因為距離比較遠，細節可以放掉不畫，粗略寫些小字即可，這樣兩邊燈籠也有強、弱的差別。茶樓招牌以畫中空字的方式表現，上色時直接以水筆寫出來也可以。下方小招牌也稍微點綴一下，最後，在左下角落款，線稿完成。

上淡彩

STEP 1

爲畫面塗上暗面。這個景點以暖灰爲主，讓畫面比較溫暖，冷灰爲輔。照片上光線由後方照射到前方，有一點逆光的感覺。畫面兩側、燈籠中間、樓房屋簷下方等，塗上淡淡的暖灰。顏色乾了之後，畫面上更暗的地方，局部補上冷灰 （燈籠、植物下方陰影、屋簷下方）。這個步驟要多一點耐心來處理，畫面才會有層次感。

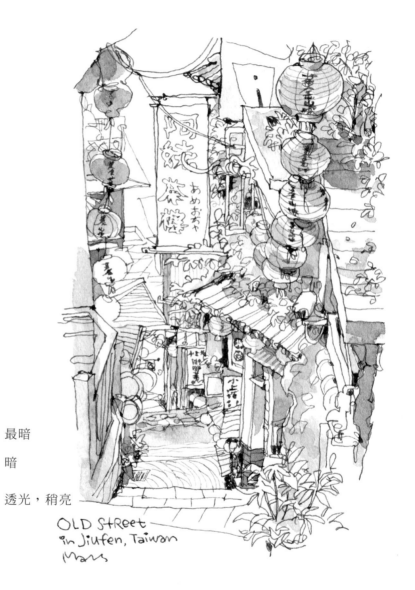

OLD STReet
in Jiufen, Taiwan
Mars

最亮

暗

最暗

最暗

暗

透光，稍亮

▶ 燈籠表面光線的分布，值得好好觀察。
以亮、暗的差異，來表現出立體感。

STEP **2**

塗畫面上綠色的部分。由
暗到亮,慢慢堆疊。保持
透明感,才不會讓畫面顯
得雜亂。葉片最亮處,可
以用草綠或是藤黃做少許
點綴,剩餘變淡的顏色,
藏進畫面中(燈籠、招牌
等)。有了綠,畫面亮了
起來,有沒有新鮮的感覺?

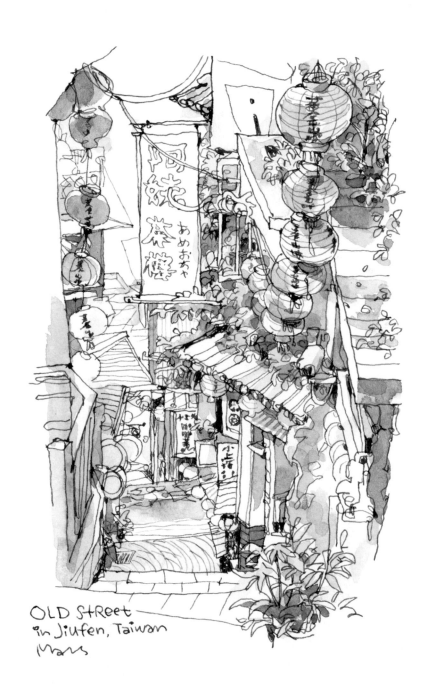

OLD StReet
In Jiufen, Taiwan
Mars

STEP 3

畫面上藍色部分不多，冷灰的陪襯也已
足夠，塡上紅色與橘色系顏色。這是畫
面上彩度最高、分布最廣的顏色，因
此，可以稍微有些變化，用濃、淡、偏
橘、偏紅等調色方法，讓燈籠與招牌紅
色、橘色的層次多一點。

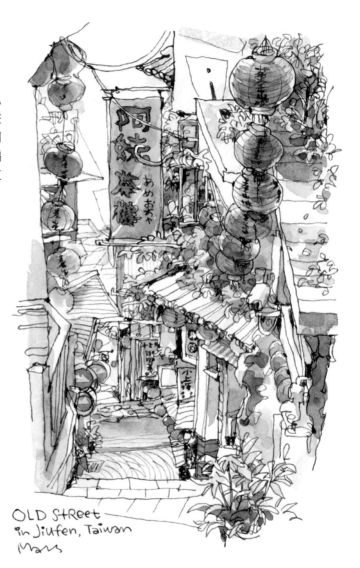

OLD STReet
in Jiufen, Taiwan
Mars

◂ 燈籠上的顏色不要太濃。這樣，紅色、橘色才得以透出步驟 1 所塗上
的暗面顏色。也可以多留一些白，不全部塡滿顏色，來表現亮面。

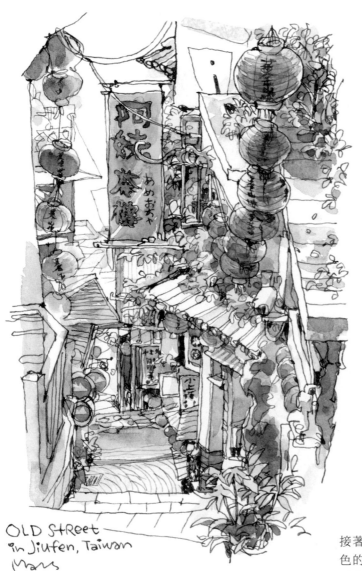

OLD STREET
in Jiufen, Taiwan
Mars

接著塗上黃色。由於紅色已經非常搶眼，黃色的使用要稍微收斂，小地方點綴即可，才不會讓畫面感覺很凌亂。前景盆栽的葉片，亮面處再疊上一些黃，將畫面視覺稍微往下拉，才不會全部往上方紅色燈籠集中。

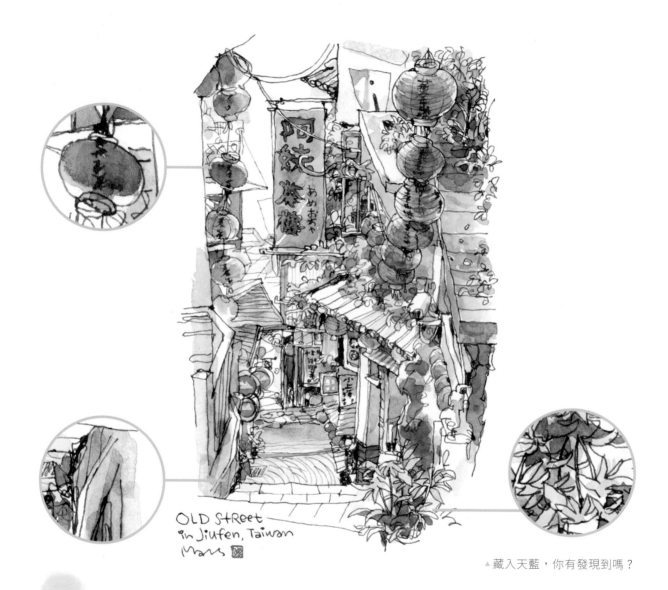

OLD STREET
in Jiufen, Taiwan
Mars 🔲

▲ 藏入天藍，你有發現到嗎？

STEP **5**　上色到此接近完成了，因為色彩很多，彩度也都偏高。因此，中間屋頂、階梯盡頭以及上方的遠景，就以留白來表示。最後，右側建築的屋頂塗上天藍，加上天藍後，紅色的部分被襯得更好看了，剩餘的顏色，藏入畫面，畫上小印章，完成。

延伸內容：

俯視視角的作品

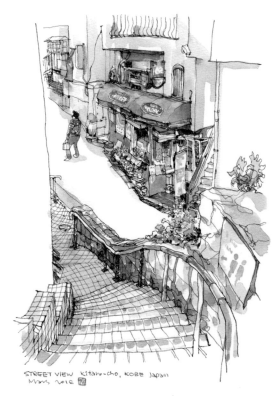

▲ 北野異人館旁小徑（日本，神戶）

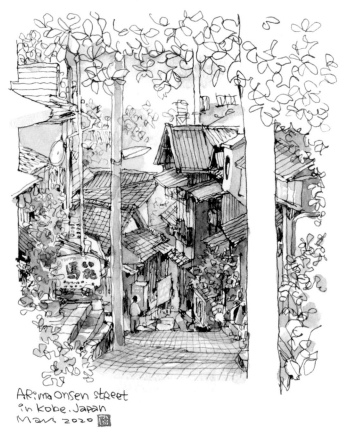

▲ 有馬溫泉街（日本，神戶）

基 隆 港 邊 山 景
Keelung

去過基隆不下十次，一直對於車站這區的景物印象深刻，尤其是山頂上的字牌，能整個都畫下來一定很棒。不過這麼密集的山景，難度很高，並不需要特別的技巧，而是需要平常3倍以上的耐心，才能完成。

| 練習重點 |

● 專注力與耐心的培養。
● 複雜的畫面，以分群的方式逐步描繪出來。
● 建築物的堆疊。
● 點景人物安排。
● 體驗完成大景的成就感。

手機掃描 QR code，取得範例參考照片、線稿與完成圖。

畫面分析

從港邊往上一層一層堆疊的樓房，相當壯觀。面對如此複雜的場景，可以以分群的方式區分一下，依序或分次來完成。畫面上有許多亮點，從最下方獨坐著的路人，往上停車場符號、星巴克招牌、看板、國旗、寺廟、樓房上的水塔等，到最上方巨大的 KEELUNG 字牌，像是路標似的，引導著視覺蜿蜒而上。

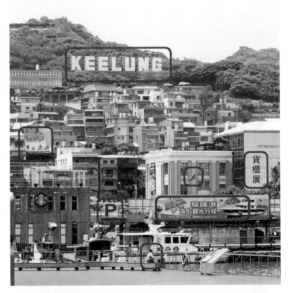

依照前景、中景、遠景來分群：

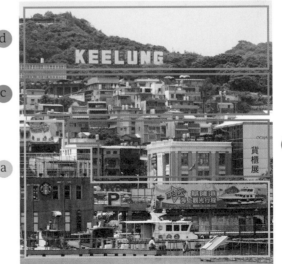

a. 前景：坐台區與路人、港邊船隻、星巴克、停車場與大看板。因為要訂出中景的高度，所以將左側寺廟納入這區。

b. 中景：陽明海洋文化藝術館與中山一路上的透天厝。

c. 遠景1：一整區密集林立的樓房。

d. 遠景2：曾子寮山山頂與大大的 KEELUNG 字牌。

分群後，不難看出，畫面的結構蠻單純的，長方形堆疊的區塊，在構圖上有安穩的感覺。

畫線條

接下來的描繪，只要保持左右邊線的垂直，建築物、看板就不會歪斜，而會穩定的落在畫面上。

整個畫面非常豐富，要描繪的線條不少。爲了將港邊與山頂 KEELUNG 都裝進畫紙裡，可以從中間開始，先畫 a 區。

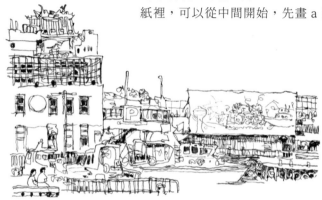

step 1-1　勾勒左側中間的廟宇，屋頂畫幾道排線。也順便畫一下兩旁樓房的輪廓。

step 1-2　畫出星巴克樓頂的看板支架，再填入線條與墨點，來表示後方的樓房。拉一道星巴克樓房邊線。

step
1-3

順著樓房邊線，往右邊
延伸，慢慢將停車場上
方，以及下方船頂勾勒
出來。

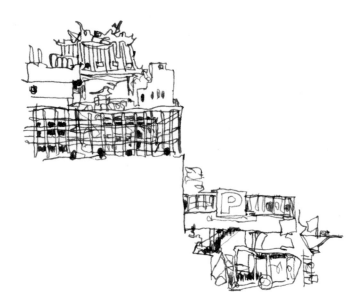

step
1-4

沿著船頂，往左將其他
兩艘船也勾勒出來，先
畫外輪廓，內部再稍微
用線條表示。補上路燈
及前景的欄杆。坐台與
路人的位置剛好在中間，
將他們搬移到兩側，構
圖上比較不會顯得呆板。

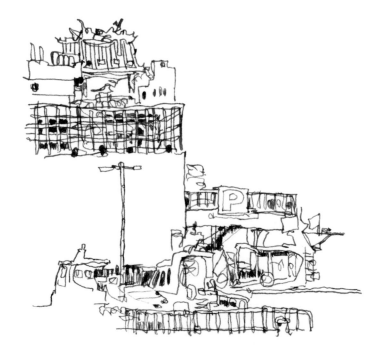

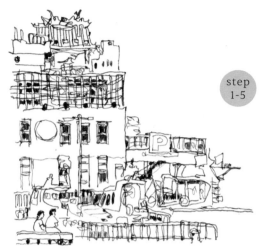

step 1-5 接著畫圓形招牌，再將窗戶一一加上。往下，畫一個縮點版的坐台，將路人擺上去，為了不讓他太孤單，旁邊再畫一次，讓他有個同伴。

step 1-6 向右邊推進，描繪 a 區的另一邊——大看板、船隻與碼頭。到這裡，完成的線條已經是平常街景速寫一張的量了，不過我們才完成三分一而已。

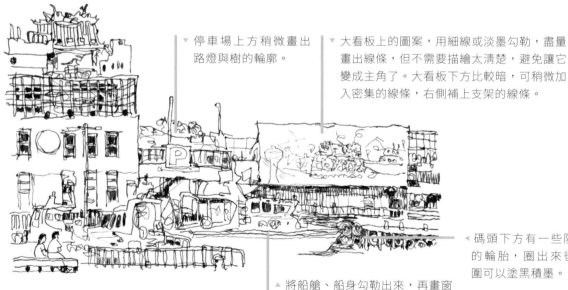

▼ 停車場上方稍微畫出路燈與樹的輪廓。

▼ 大看板上的圖案，用細線或淡墨勾勒，盡量畫出線條，但不需要描繪太清楚，避免讓它變成主角了。大看板下方比較暗，可稍微加入密集的線條，右側補上支架的線條。

◄ 碼頭下方有一些防撞用的輪胎，圈出來後，周圍可以塗黑積墨。

▲ 將船艙、船身勾勒出來，再畫窗戶與救生圈。船底不畫出來，產生留白的趣味。

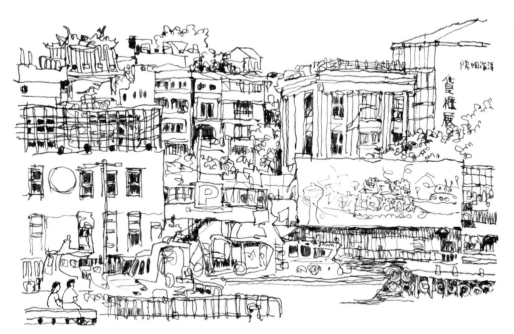

STEP 2

進入 b 區，b 區的
上緣接近廟宇的屋
頂，參考這樣的範
圍，有耐心地將樓
房描繪出來。

step 2-1　先描繪大看板後方兩棟明顯的建築，一
樣抓好垂直線、水平線，就可以逐一將
建築物堆砌起來。旗子與樹叢是 b 區的
亮點，務必畫出來。右邊牆面上看板，
直接將文字寫出來。

step 2-2　再來左側的三棟房子，一樣要沉著應
對。由上而下，一棟一棟畫出來，窗
戶可用墨點表現。樹叢的部分，不可
漏掉。

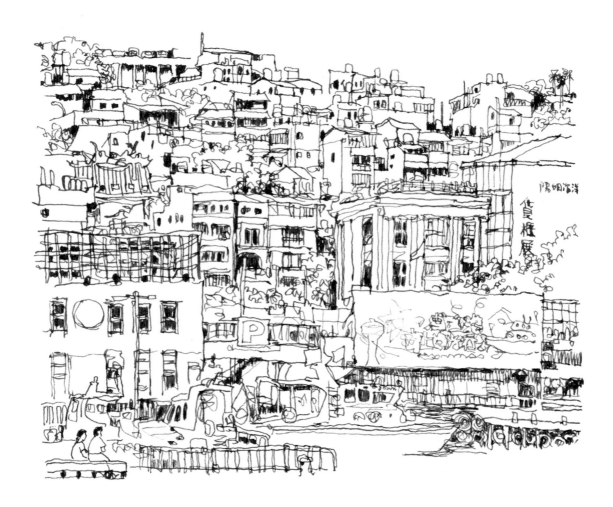

3 進入線稿的下半場，遠景 c 區，是畫面中最讓人眼花撩亂的部分。不過，因為距離遠，景物輪廓不清楚，因此用簡化的線條來表現。這裡更要沉得住氣，讓我們用有趣的線條來堆疊吧！

▼ 樓頂的水塔，是台灣都市景觀
的特色之一，是小亮點。讓充
滿直線的畫面有一些緩衝。

▼ 樓房都很相似，要利用疏、密
以及墨點產生變化，讓線稿不
無聊。可以適當以留白來區隔
前、後空間的關係。

▼ 遠景的建築物，精準度已
經不重要，如何讓簡化的
線條有趣，才是重點。

▼ 坡道上的車輛，是小
趣味。

▼ 這幾棵檳榔樹，是
我偷偷種上去的。

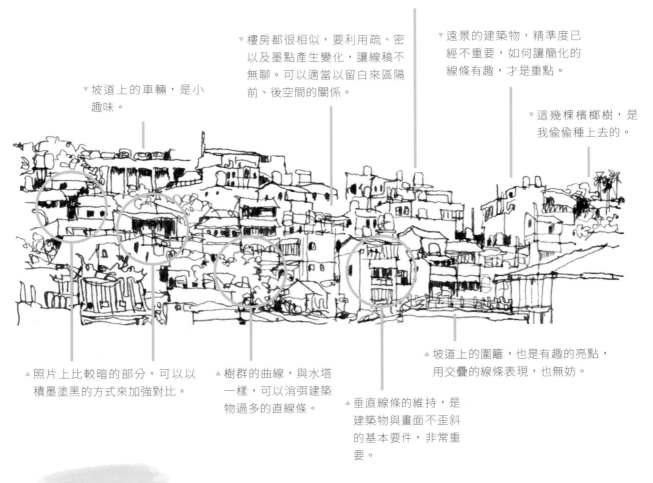

▲ 照片上比較暗的部分，可以以
積墨塗黑的方式來加強對比。

▲ 樹群的曲線，與水塔
一樣，可以消弭建築
物過多的直線條。

▲ 垂直線條的維持，是
建築物與畫面不歪斜
的基本要件，非常重
要。

▲ 坡道上的圍籬，也是有趣的亮點，
用交疊的線條表現，也無妨。

sketch point

由左至右，由下至上，一一將房子、樹群等景物勾勒出來。

STEP **4**

樓房堆疊到畫面上方的 d 區，畫出左側長條的大樓後，勾勒山頂的外輪廓。
估好位置，將 KEELUNG 字板一個一個框出來，最後在山坡布上捲捲線，
呈現茂密的樣子，線稿完成。

▼ 留意每個字板的大小與間距，
　如果擔心裝不下，可以用畫出
　頭（K）尾（G），再畫中間（L）
　的方式，將字安排進去。

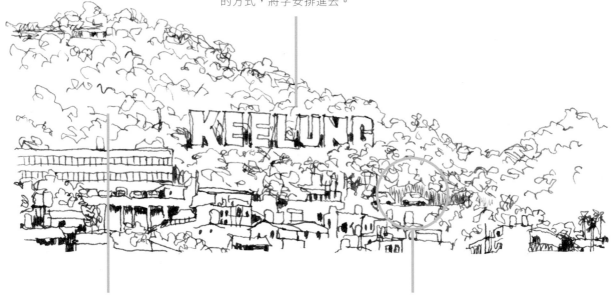

▲ 以連續繞著小弧度的線條，
　表現樹葉茂密的樣子，有疏
　有密、盡量有不同的變化，
　感覺會比較活潑。

▲ 也畫出山路上穿梭的車子，
　增加畫面有趣的細節。

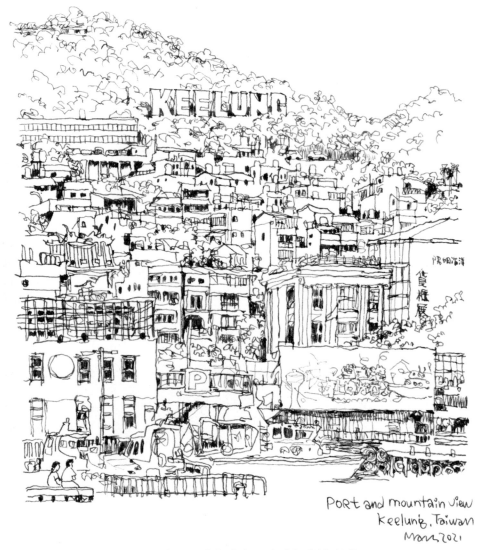

花了許多時間完成的線稿，請記得記錄下來，再進行上色。完成如此消磨耐
心的大景，就像登上一座高山那樣，一定會嘴角上揚，很有成就感的。

上淡彩

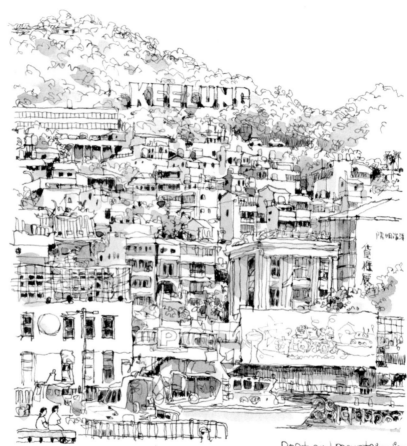

Port and mountain view
keelung, Taiwan
Mar. 2021

STEP 1

一樣先塗上暗面。光源來自左上方,照片上光影不明顯,因此我們自己來安排。從照片上比較暗的部分下手,建築物下方、屋簷下、看板下方、船艙,都可以輕輕塗上灰。

場景上建築物多偏向暖色,因此暗面我以冷灰來做為主要顏色,暖灰為輔。灰色淡淡就好,要保持透明,只要利用小小的明暗對比,就能讓建築物具有立體感。

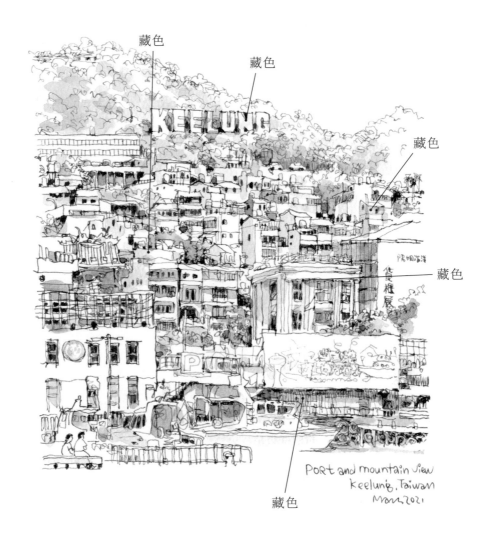

藏色

藏色

藏色

藏色

藏色

藏色

Port and mountain view
keelung, Taiwan
March 2021

STEP 2

接著塗上顏色，從綠色開始。因爲採用冷灰當主要暗面色彩，綠色調
剛好可以銜接得很平順。將畫面上綠色（主要是樹群與曾子寮山）的
部分，塡上顏色，由暗逐漸到亮，最亮的部分以留白來表現。水筆尖
上剩餘的淡綠色，可以分別藏入不是綠色的地方。

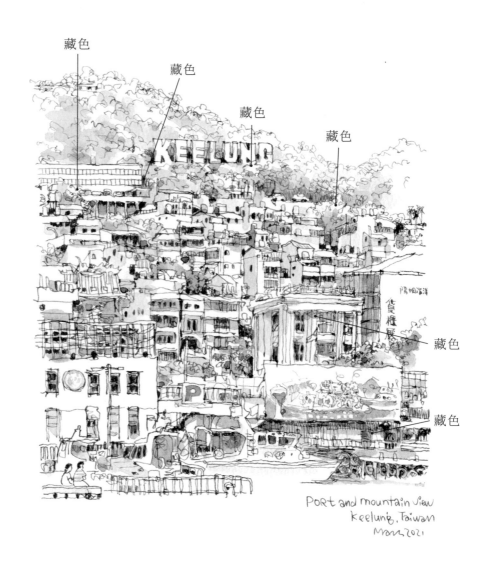

藏色
藏色
藏色
藏色
藏色
藏色

Port and mountain view
keelung, Taiwan
March 2021

STEP **3**

接著藍色，以鈷藍為主，調出不同濃淡的顏色填入畫面，停車場符號
P、大看板、船身、港邊水面、樓房玻璃、陽台內側等，都可以淡淡塗
上一些。左下角人物的衣服，畫幾道藍色細線，是一個壓角的小亮點。

剩餘的顏色一樣可以藏入畫面，尤其是暗面的部分。

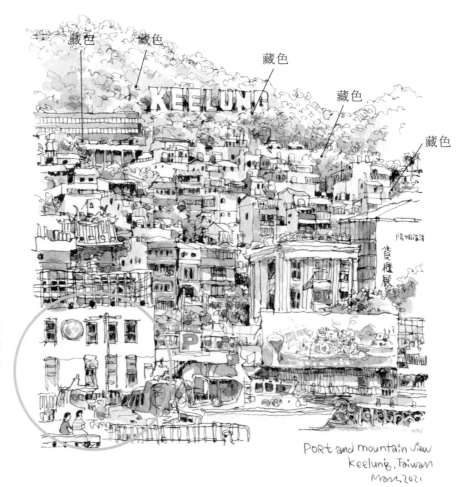

藏色　　藏色

藏色

藏色

藏色

▶ 為了不讓視覺焦點往左下
移，星巴克樓房就留白不塗
上顏色了，一方面也可以讓
船隻與壓角的兩個人物更加
明顯。

PORT and mountain view
keelung, Taiwan
March 2021

STEP **4**　再來是很重要的橘、紅顏色。畫面上有許多建築的牆面都是紅磚色，可以分別從橘
色到茜草紅，慢慢穿插填入，讓紅色產生不同的層次感。

寺廟屋頂、人物衣服、小看板、國旗、船上救生圈、大看板等，也是不可遺漏的小
亮點，用水筆筆尖輕輕點綴。

因為建築上已經有許多紅色色塊，藏色盡量往其他地方藏，如山頂樹叢、陰影處，
讓畫面增加一點溫潤感。

藏色　　藏色　　藏色　　　　藏色
藏色
藏色

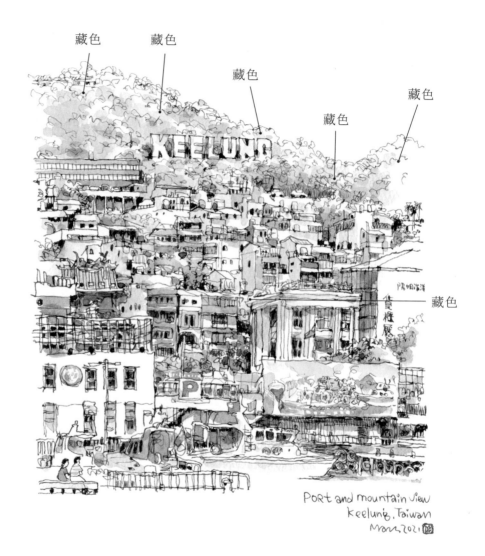

藏色

PORT and mountain view
keelung , Taiwan
Mars 2021

STEP **5**

最後是黃色。先填畫面上黃色部分，寺廟屋頂、幾棟樓房、大看板上文字。除此之外，
有黃色的地方不多，因此我們可以找地方點綴，讓畫面更豐富，更熱鬧。

剩餘的淡黃，一樣藏色，營造出陽光灑落的感覺，因此山頂與建築物中，可以分散藏
入一些。加上小印章，完成。

延伸內容：
樓房堆疊的山景作品

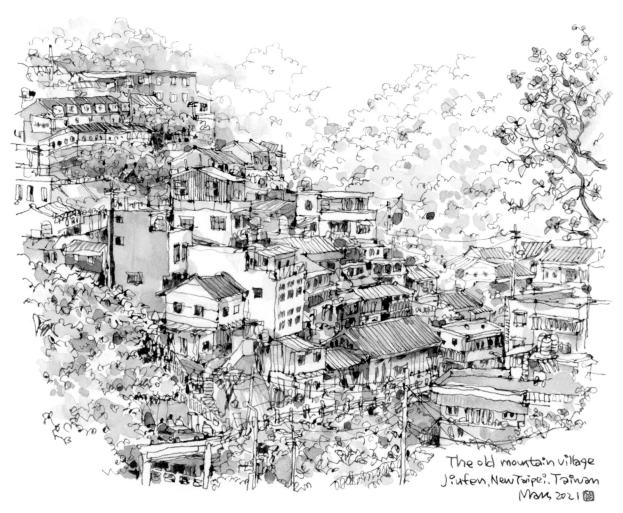

The old mountain village
Jiufen, New Taipei, Taiwan
Mars 2021

▲ 九份山城（台灣，新北）

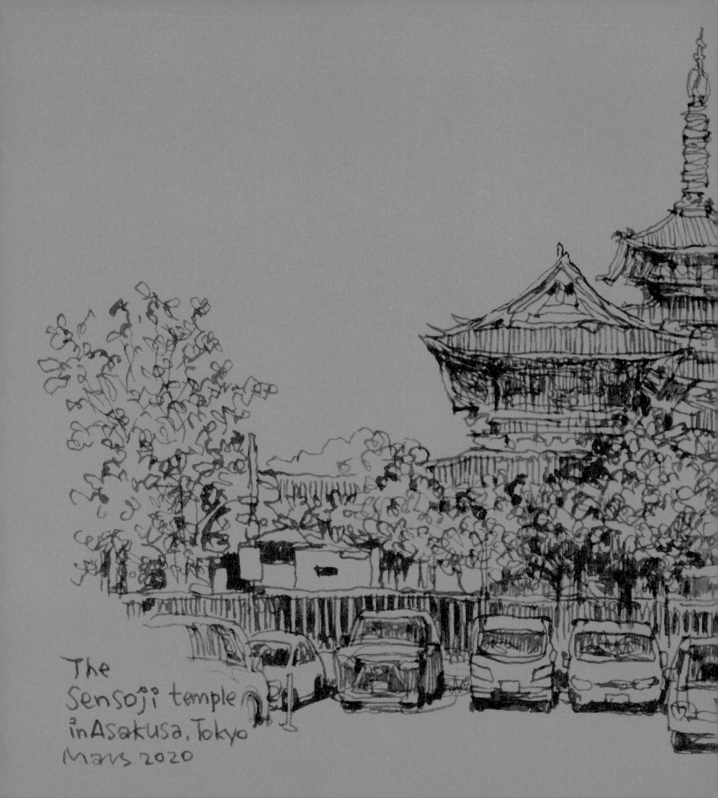

The
Sensoji temple
in Asakusa, Tokyo
Mars 2020

SKETCH YOUR LIFE

Chapter

4

一秒看懂速寫作品解析

精選 20 張受到網友好評的作品,從觀者視覺的動線出發,到取景意圖、結構比重與色彩安排等,一一說明影響畫面好看、耐看的重要關鍵。

日本九州—大分街景

前景的招牌與交通號誌牌，讓畫面有了豐富熱鬧的感覺，中景行走的路人與路上的車輛，在高架的鐵道下，顯得渺小許多。

右方的電線桿貫穿整個畫面，延伸到上方密密麻麻的電線群，這樣的線條已經足夠，因此採取大量留白，以及局部藏色的方式，讓整體畫面有明亮、輕鬆的感覺。

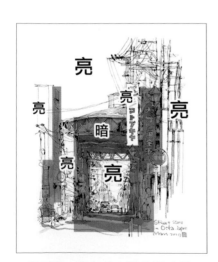

▲ 利用亮、暗、亮、暗的明暗對比，加強畫面景深效果。

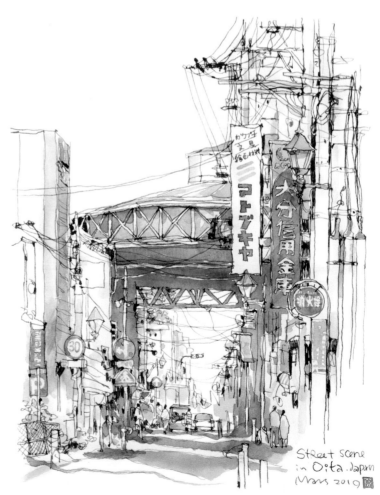

Street scene in Oita. Japan
Mars 2010

日本東京─百年甜點店

取材自 Google 街景圖，因此畫面右側透視的變形相當明顯，不過，反而讓主題更有張力。重心擺在招牌以及一樓綠色的棚子、盆栽。因為逆光，行人乾脆用線條塗黑表示，而行人前方車子的影子，用了彩度稍高的藍，讓影子與行人的黑不至於相同而無法辨識。

▲ 略呈菱形的構圖，因為有了左邊腳踏車以及右邊的車輛和行人，剛好增加畫面的穩定性。

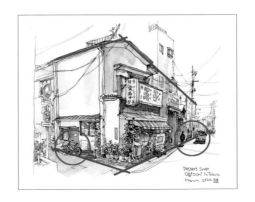

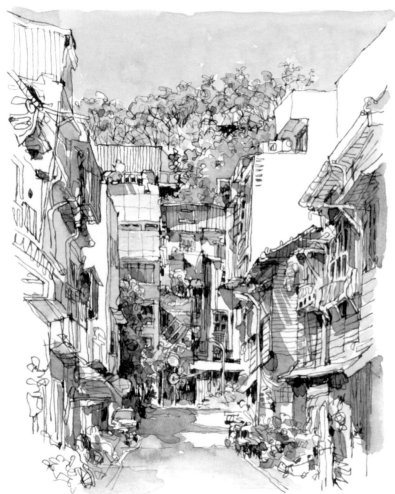

a hill view in gushan
in kaohsiung. Taiwan
Marc 2020

台灣高雄—鼓山巷弄

高雄的好天氣，讓人心情開朗。
巷弄盡頭，是蜿蜒而上的坡道。
爬到頂端是一片茂密的樹林，我
非常喜歡樹叢透著藍天的畫面，
因此在這部分放入了許多細節與
顏色，加入暖色，可以讓綠色與
天藍色，更加搶眼。

因為畫面是 X 形的構圖，視覺很
自然由四周往畫面中心移動，因
此，為了讓兩旁的樓房不至於被
忽視，運用光影的明暗對比，加
上懸掛著的衣服、地面橘紅色的
盆栽，來吸引目光停留。

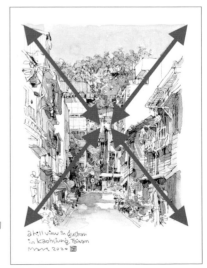

a hill view in gushan
in kaohsiung. Taiwan
Marc 2020

▲ 原本 X 形構圖的特性，視覺往中心匯集，
　 但是增加兩旁景物的可看性之後，視覺動
　 線就會從中心向外移動。

日本東京—淺草寺

從停車場方向畫淺草寺側面,可以同時將本堂與五重塔一起放入畫面裡。重心略微偏右,讓畫面不至於太單調,用左方的大樹與落款來取得平衡。以素描的方式來繪製線稿,連暗面、陰影都用線條表現。有了立體感,上色就可以更為快速,只要稍微加上特徵顏色,畫面與單色的感覺就會截然不同。

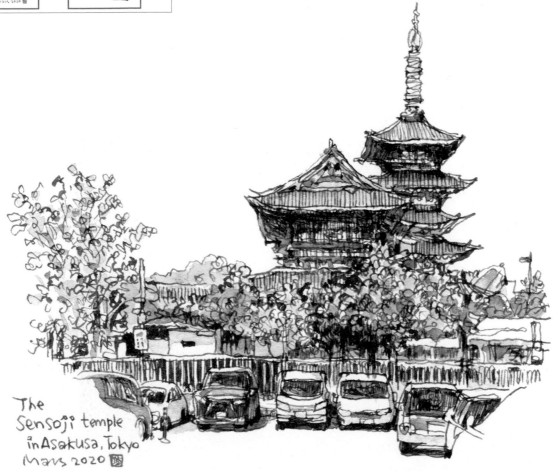

The
Sensoji temple
in Asakusa, Tokyo
Mars 2020

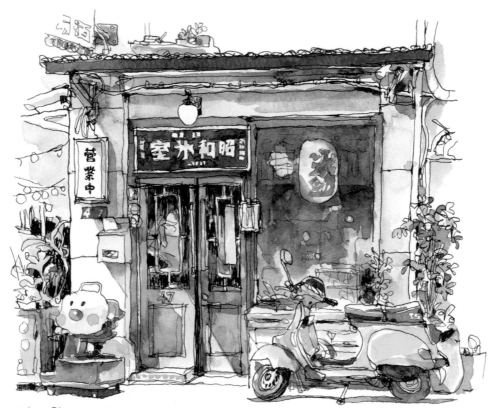

The Showa ice
in Taipei, Taiwan
March 2020

台灣台北—昭和冰室

位於台北文昌街的小店，店門口復古的擺飾，
讓畫面充滿懷舊氛圍。刻意將室內的部分打
暗，以突顯招牌與象徵冰店的燈籠；來自左側
上的光線，增添了畫面上的戲劇性效果。

▲ 幾個獨具特色的裝飾物，落在環形
的視覺動線上，讓目光可以不斷在
畫面上打轉。

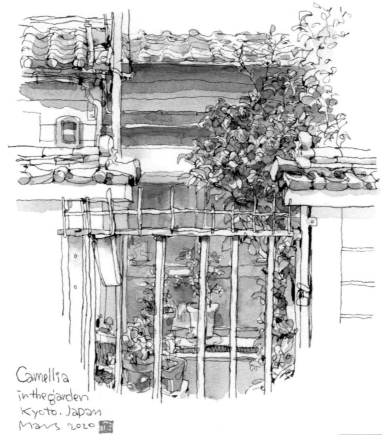

Camellia
in the garden
Kyoto. Japan
Mars 2020

日本京都—院子裡盛開的山茶花

由許多水平線與垂直線構成畫面，加上幾乎對稱的布局，讓作品
整體顯得安穩又寧靜。也因此，促使視覺焦點集中在紅色的山茶
花與綠色葉片上。

前景，除了稍微帶一點暗面的瓦片外，以留白的方式來襯托主角；
褐色調的背景，也有同樣目的。中景，即是下方的盆栽，扮演了
稱職的配角，與主角山茶花相呼應，在恬靜中產生了彷彿在對話
的意境。

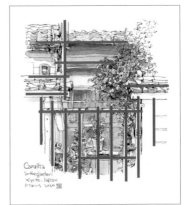

台灣台南—畫家的畫桌

藝術家工作桌面的精采程度，總是不輸從那裡創作出來的作品。因為我平時都是在餐桌上畫畫，所以抱著羨慕與強烈的好奇心將它畫了下來。

溫暖的午後陽光，我使用暖色調處理畫面，暖灰也提高了彩度，讓環境有明亮的氛圍。並且以留白表現光線的照射，桌面與地磚上的倒影，讓整個畫面更具有層次與流動感。

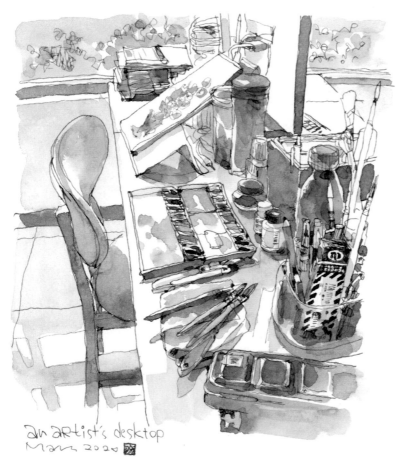

日本沖繩—惠比壽啤酒吧

午後，商店街裡的啤酒吧，只有一個顧客。攤子的擺飾吸引了我的目光，上方廢棄招牌的支架需要一點耐心，慢慢刻劃，如此一來，下方的彩色燈泡才會顯得繽紛華麗。

彩度高的顏色用來點綴即可，比重不要太高，集中在店內，有助於讓視覺焦點停留在畫面中央。也許改天，我會將背景塗黑，讓燈光的效果更加明顯。

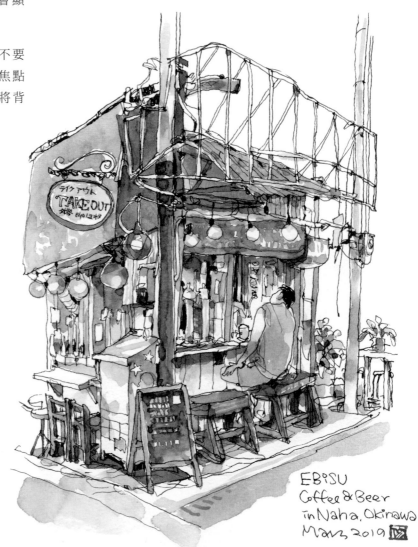

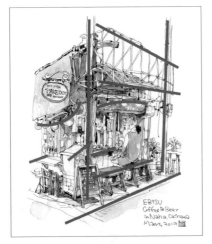

▲ 電線桿與上方支架，框住了主題。燈泡與檯面，有加強引導視覺往主題方向前進的效果。

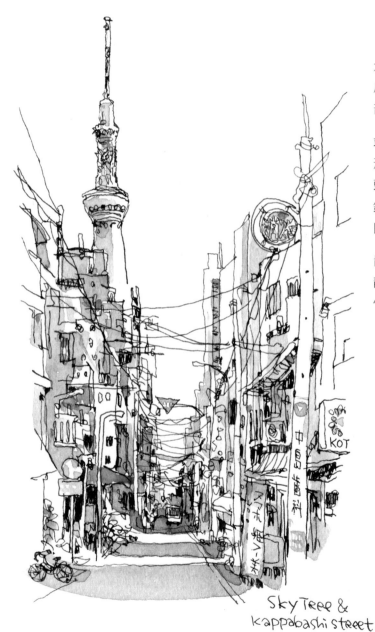

Sky Tree &
kappabashi street
in Asakusa, Tokyo, Japan
Mars 2020

日本東京—道具街與晴空塔

走在合羽橋道具街旁的巷弄，兩旁密集的商店相當熱鬧，佇立在遠方的晴空塔將天空的部分拉長，視覺上顯得更加開闊。

站在路上的視角，兩旁對稱的樓房形成了 X 形的構圖，目光很容易一下就溜到路的盡頭。透過地面亮暗間隔的光影，以及上方交錯的電線，改善了這個問題，將視覺焦點拉回到前景與中景。

置於左側的晴空塔，讓畫面不至於太過安靜，而在右下方落款，可以平衡重心左傾的情況。

日本廣島—宮島一景

走到了商店街的盡頭，在已經沒有遊客身影的一
景，感受午後耀眼的陽光與寧靜。大量留白與中
低彩度的色彩為主調，小地方以彩度較高的顏色
來點綴，讓畫面有明顯的強弱對比。

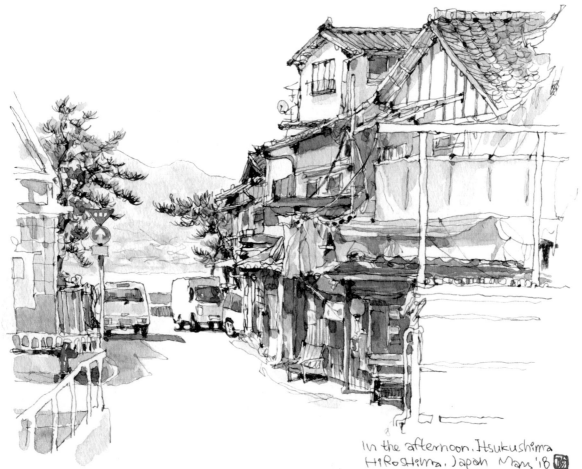

In the afternoon, Itsukushima
Hiroshima, Japan Mar. '18

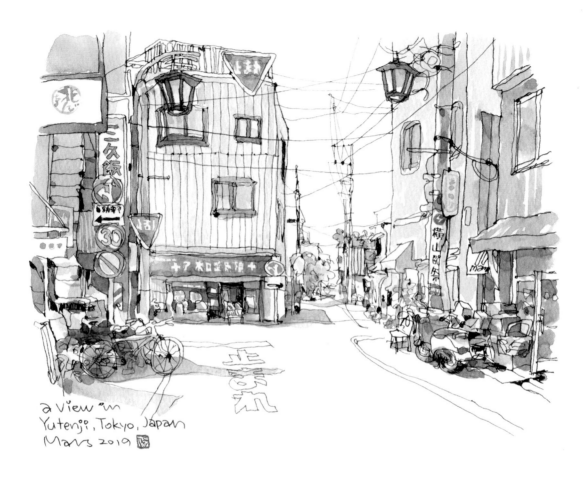

日本東京—佑天寺街景

午後，路上剛好沒有車輛與行人，陽光顯得格外強
烈。彷彿時間是靜止的，不過道路周圍的交通號誌、
電線桿上的指標與商店的招牌，似乎開始喧譁的交談
著，你一句、我一句的，好不熱鬧。視覺容易被彩度
高的顏色吸引，留白的地面與天空，將這些小物襯托
得更加顯眼。

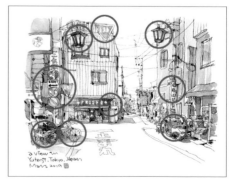

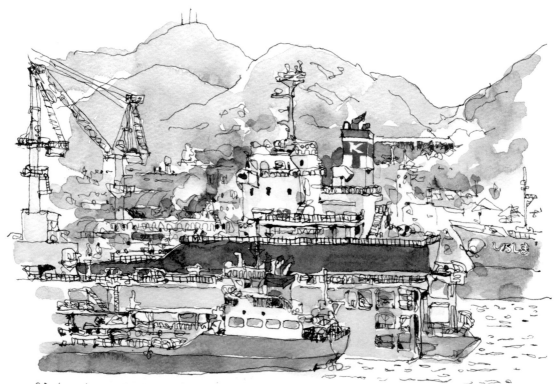

Mukaishima Dock Yard
in Onomichi, Japan
Mars 2019

日本尾道—向島造船廠

從飯店速寫對岸的造船場，施工聲不絕於耳，船上的細節
對我來說相當新奇，以至於忘了花多少時間完成它。

景物雖然複雜，但整體構成算是單純。為數眾多的平行
線，抓好間隔慢慢向兩側擴展，並不困難；巨大的輪船形
成了更穩重的三角構圖，搭配四周的小範圍三角，與遠方
山景互相呼應，有前景也是山的趣味。

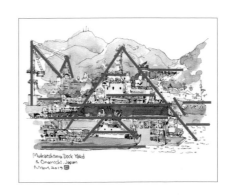

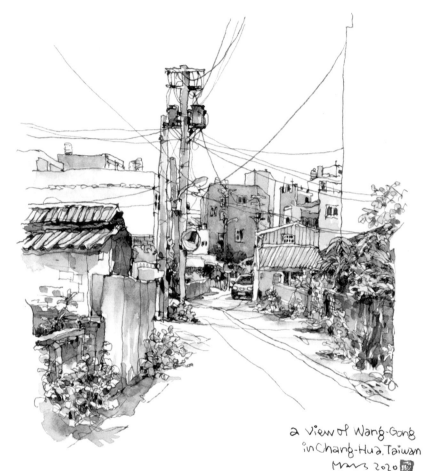

a View of Wang-Gong
in Chang-Hua, Taiwan
Mars 2020

台灣彰化—王功街景

日正當中的中午，地面被強烈陽
光照耀著，若不是一輛小車緩緩
從小巷盡頭駛出，還真有時間暫
停的錯覺。視覺由畫面四個角落
往中心匯集，多虧左側路邊盛開
的小花、矮屋屋瓦、右側樹叢與
落在紅磚牆上的陰影，不至於讓
小車顯得孤單。

a View of Wang-Gong
in Chang-Hua, Taiwan
Mars 2020

日本尾道—階梯與老屋

走在千光寺往街上的下坡步道，沒有
發現貓咪散步的蹤影，頭頂上傳來烏
鴉的叫聲，讓空氣中帶點孤寂的味
道。突然間，從旁民宅裡傳來綜藝節
目的嘻笑聲，讓我回過神來。

坡道有引導視覺的效果，循序瀏覽，
穿過了密集的房舍後，是留白的海
港，最後止於對岸的向島或是往兩旁
繼續游移。周圍的電線、樹叢、護牆
與屋頂，直指著坡道，更加強了這道
視覺動線。

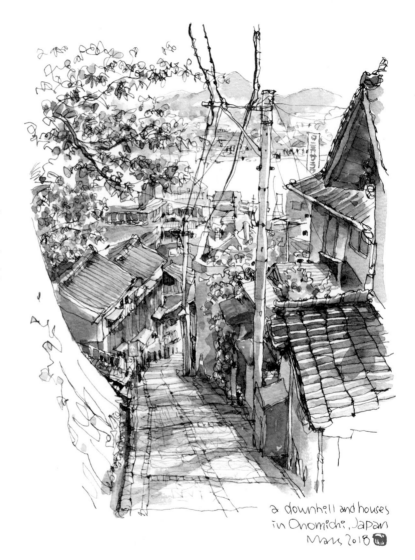

a downhill and houses
in Onomichi, Japan
Mars 2018

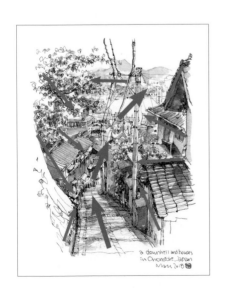

日本岐阜—下呂溫泉街

就算不泡溫泉，漫步在冬天陽光照射的老街上，也是一
種享受。逆光產生的大片陰影，與右側路燈形成了一個
V 形焦點，行人與遠方房屋，像是打了聚光燈般特別突
出。左下行人的方向，在陰影中仍然是一個有力的視覺
引導，往亮處移動。雖然是陰影處，但不見得要塗得很
黑，也可以運用藏色，來增添這部分的層次。

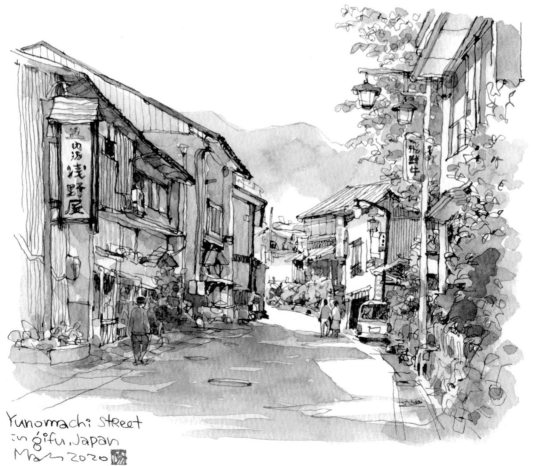

Yunomachi street
in gifu, Japan
Mar 2020

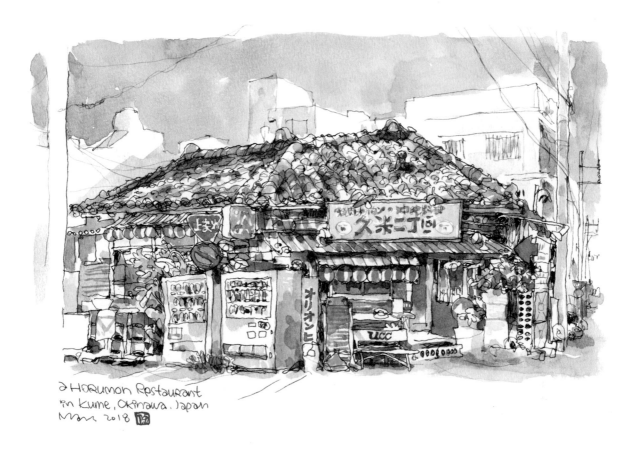

a HORUMON Restaurant
in Kume, Okinawa, Japan
Mar 2018

沖繩—有趣的燒烤店

走在沖繩小巷裡，目光很難不被這間餐廳吸引，日式民俗風的招牌、燈籠與交通號誌指標，加上日本特有的販賣機陣仗，好不熱鬧。但是屋頂上的風獅爺，才是驅使我將整間店畫下來的主要原因。

複雜的畫面，可以表現熱鬧又豐富的感覺，以分群的方式處理，就不困難。以店面為視覺焦點，再加入三個比重不同的區塊（配角），讓畫面更具有可看性。

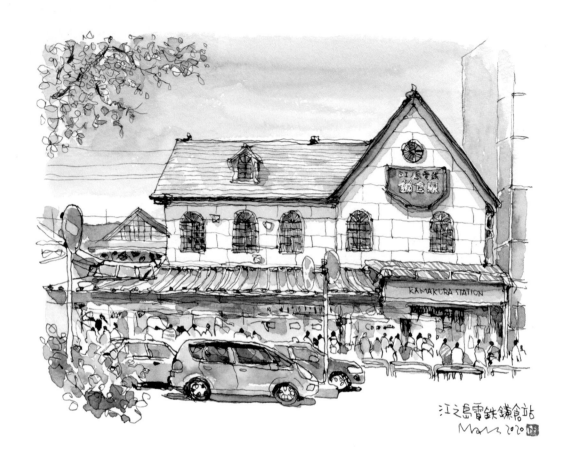

江之島電鉄鎌倉站
Marz 2020

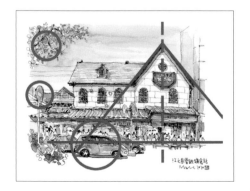

日本鎌倉—車站前熱鬧的景象

歐式建築屋頂造型，有著非常穩定的三角元素。將重心稍
微偏移，可以讓畫面視覺產生動感。另一側（三分之二）
的部分就顯得重要，靠著車輛、號誌牌與左上方樹叢的配
置，來平衡畫面。絡繹的人群以彩度高的色彩點綴，成了
畫面下方的焦點。

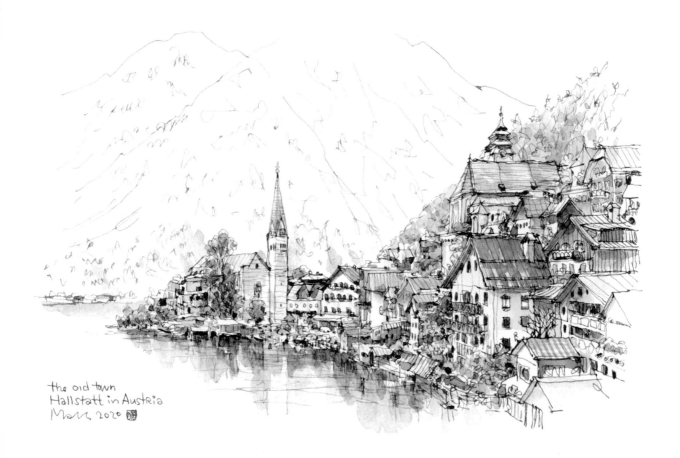

the old town
Hallstatt in Austria
Marz 2020

奧地利哈爾施塔特—湖光山景

來到歐洲，三角元素更是布滿了整個畫面。主角路德教堂
因為高塔而有了穩重的小三角形，加上落款，可以與右方
大三角取得平衡；至於背景遠山，由線條構成更巨大的三
角，為了與前方複雜的主題有所區隔，便留白不上色，以
形成更深遠的空間效果。

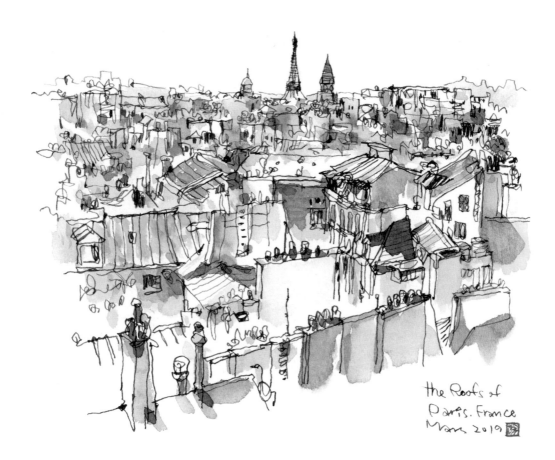

the Roofs of
Paris. France
Mars 2019

法國巴黎—屋頂

密密麻麻的樓房、屋頂上的煙囪，這個畫面真是有趣。抓
出幾棟特徵比較明顯的頂樓，稍加描繪，其他的部分就可
以放鬆，讓線條隨意遊走。

樓房如扇形般，一層一層排列，讓視覺不會一下子就衝到
遠方的巴黎鐵塔。因為線條很多，淡彩的部分只要處理好
暗面，安排些許色點，最後以鍋紅、混合綠屋頂，點綴整
體畫面就很和諧。

日本東京—中野商店街一景

夏日午後，有些店家還沒有營業，街道上顯得格外寧靜。兩旁的旗幟被風吹拂而微微擺動，漫步其中，別有一番趣味。

刻意將重心偏往右側，加長街道的景深，而左邊大範圍的商店，因為往巷子裡延伸縮小，產生了方向性，自動引導目光往巷子裡走。加上密集的豐富色彩招牌，讓沒有顧客的街道，多了一點熱鬧的感覺。

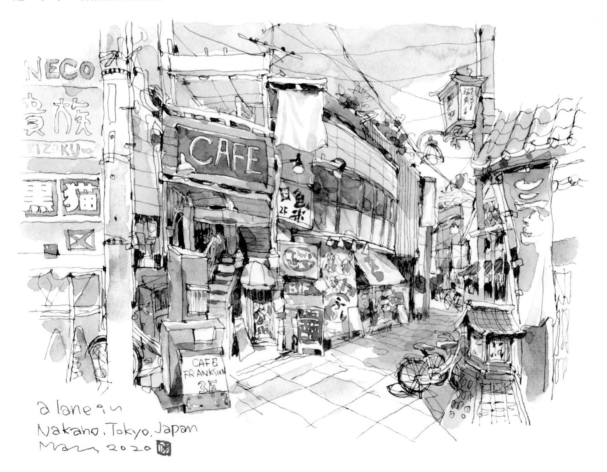

Daeo Bookstore
the oldest bookstore in Seoul, Korea
May 2019

SKETCH YOUR LIFE

其他的嘗試

除了常見的街景、日常的生活場景外，偶爾也可以換換心情，選擇一個自己喜歡的題材，持續練習，不論是隨手畫在筆記本中，或是不同材質的畫本中，都別具一番趣味，相當值得收藏與留念。

系列作品

與其重複速寫同一個物品或同一張照片，不妨先訂定一個主題。選擇類似的題材後，持續進行描繪吧！這樣一來，不僅可以讓練習更加有趣，更可以在短時間內迅速累積經驗，將來碰到相似的題材，便能輕鬆以對！

系列作品往往會比單一張作品來得更吸引人，除了視覺豐富之外，經過適當的安排，更能引人入勝，在類似的景物中，展現不同的特色與故事。

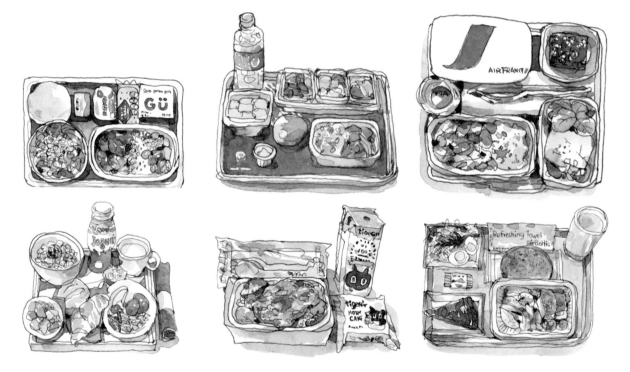

飛機餐系列

出國旅行時，抵達目的地之前，飛機餐點應該是航程中最令人期待的亮點了。各家航空公司的餐點都很有特色，除了用手機拍下來之外，也可以用速寫的方式來記錄，一一收進你的畫本中。

錄音帶系列

也許很多人沒有見過錄音帶，但它可是在 CD 還沒被發明出來前，最主要的音樂儲存媒介。透過速寫，將它們重現，也順便懷舊一下，複習上個世紀的設計。更多各品牌錄音帶樣式，可前往 Tapedeck（www.tapedeck.org）參考。

海洋生物系列

海洋生物是個不常見的題材，在一次與海洋生物博物館的合作，得以用速寫的方式觀察並且記錄牠們。動物在描繪上比靜物困難許多，不明顯的輪廓線，需要更精確的結構與比例，剛開始真是吃盡了苦頭，不過多畫一些之後，反而覺得這些生物真的相當奇妙又有趣。

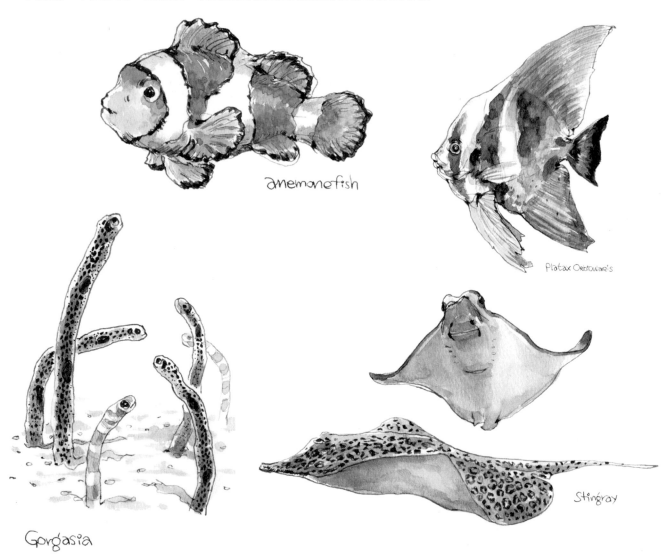

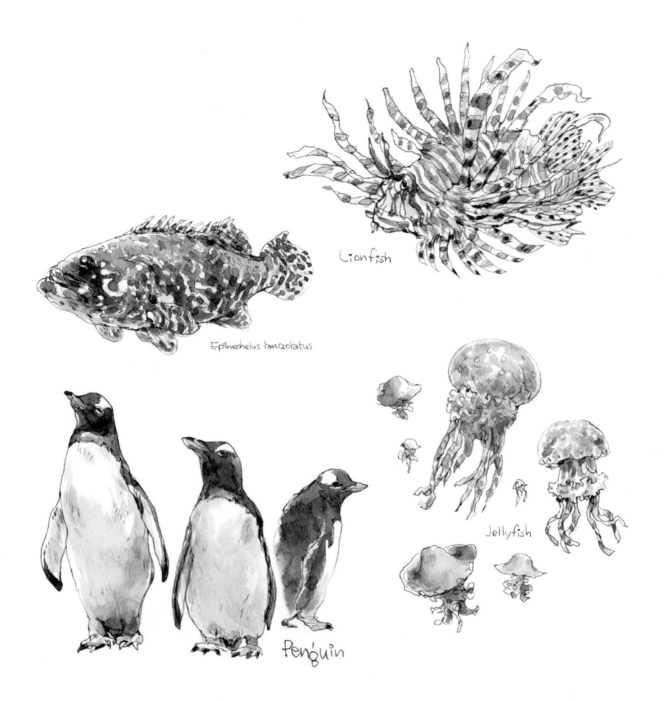

Lionfish

Epinephelus lanceolatus

Jellyfish

Penguin

太太便當系列

太太每天爲孩子們精心準備便當，耳濡目染
之下，我也嘗試以速寫的方式，將便當們畫
進畫本裡。材質的表現，必須運用更多的水
彩技巧，一開始不容易，不過，只要一心
想著要畫出「好吃的便當」，潛能自然會
被激發出來。食物速寫，盡量以暖色系爲
主調，使用顯色力更強的顏料（如美捷樂
Mission、貓頭鷹等），將會事半功倍。

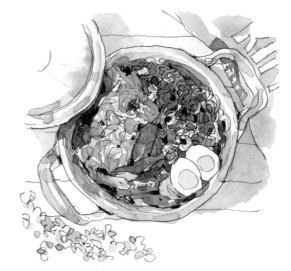

抽屜積水

Instagram: didiforu
太太爲孩子們及我準備的豐盛便當，每日更新！
變化多端的餐點，也成爲我速寫練習的題材。

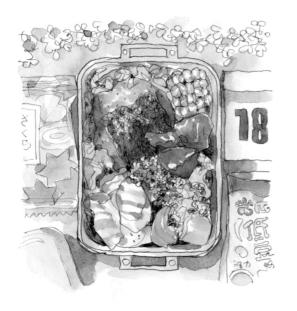

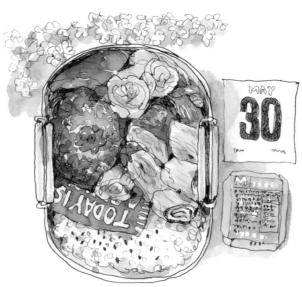

商店門面系列

商店門面應該是老屋之外，我最喜歡的題材，也許是跟我從事設計相關工作有關，這些店家的風格、招牌上的圖樣，總是會吸引我的目光，不畫下來手會癢。累積了幾年的時間，作品數量也滿可觀的。

描繪商店的訣竅，盡量以正面面對門面的角度取景，也可以斟酌省略商店周圍的景物。讓它演齣獨角戲，享受扮演主角的光環。

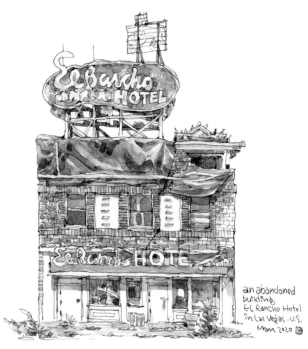

an abandoned
building
EL Rancho Hotel
in Las Vegas . U.S.
Mars 2020

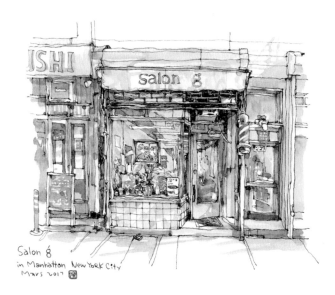

Salon 8
in Manhattan New York City
Mars 2017

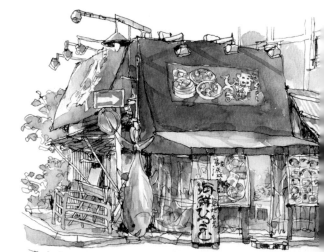

Tsukiji Itadori Uogashi Senryo
Tokyo , Japan
Mars 2020

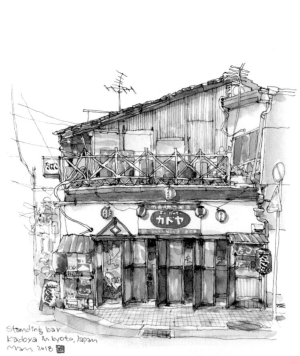

Standing bar
Kadoya in kyoto, Japan
Mars 2018

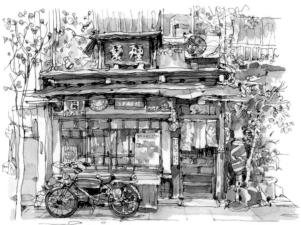

an old barber shop in
Takayama, Gifu, Japan
Mars 2019

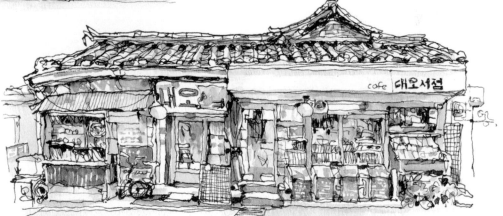

Daeo Bookstore
the oldest bookstore in Seoul, Korea
Mars 2019

嘗試用其他本子來畫畫

除了慣用的紙張與畫本外，我們也可嘗試畫在不同尺寸、材質或顏色的本子上，往往會有意想不到的樂趣喔！

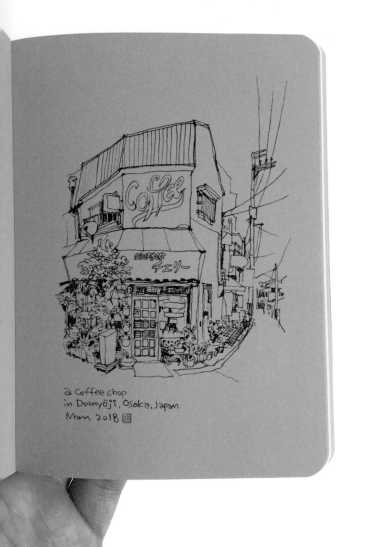

一本裡面有六種顏色的色紙本（Flying Tiger）

在色紙上畫出黑色線稿不上色，仍然可以表現出不同風味。依當下的心情挑個顏色，就準備來動筆吧！

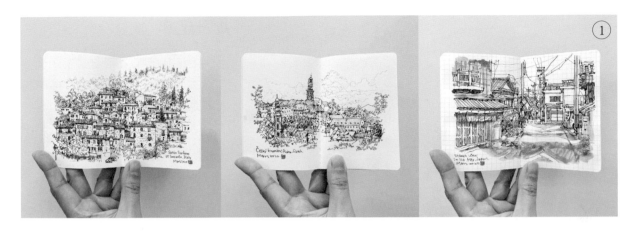

護照大小的筆記本（無印良品）

①可以放入外套口袋裡，攜帶方便，只要搭配一支代針筆，隨時翻開就能畫。也可以再準備一支灰色水性麥克筆，來塗簡單的暗面。有空白、方格與黑點三種樣式，只要下筆線條夠黑，就不會影響畫面。

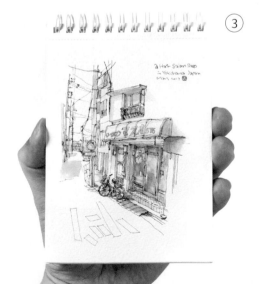

再生紙紙本（MIDORI）

②再生紙紙張通常帶點灰，不是純白色。畫出來的感覺具有古樸感，別有一番味道。在牛皮紙上描繪，這樣的效果會更明顯。

明信片畫本（Maruman）

③跟護照本類似大小的明信片畫本，背面可黏貼郵票、書寫地址。旅遊途中，從當地寄回家裡，非常具有紀念價值。

自行裁切的長條本（Maruman）

如果想要挑戰很不一樣的構圖，自行裁切紙張或紙本，是個很好的選擇。帶著你的本子，到影印裝訂店詢問，委託店家裁切，既省時又美觀。

A7 記事本

比無印良品護照型筆記本小，使用上沒有負擔，更適合隨筆與練習用，文具店與便利商店皆可購得。

正方形的水彩本（Flying Tiger）

在正方形的畫紙上畫畫，相當有趣。視覺焦點容易集中，也可以減少上下、左右不知道該如何收尾的情況，請務必嘗試看看！

黑色紙本（Flying Tiger）

黑色紙張比較特殊，無法使用黑筆來畫。白色的牛奶筆就派上用場了，效果相當有趣。另外，色鉛筆、蠟筆也可以使用在黑色色紙上。

迷你本子的挑戰

火柴盒便條紙（春光園）

心血來潮，買了這個超迷你的小本子（3.6 x 5.6cm），沒想到開始進行第一頁之後，就停不下來了，有股魔力推著我想趕快畫滿整本。

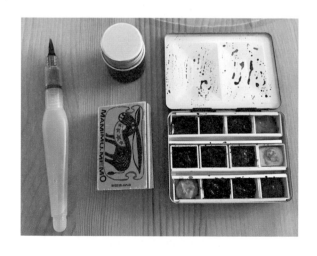

使用 0.05 代針筆、玻璃沾水筆畫線條，淡彩上色。紙張薄，因此畫作的背面要空下來，這樣子也間接可以少畫一半的頁數。隨身攜帶，大約費時兩週的時間完成。

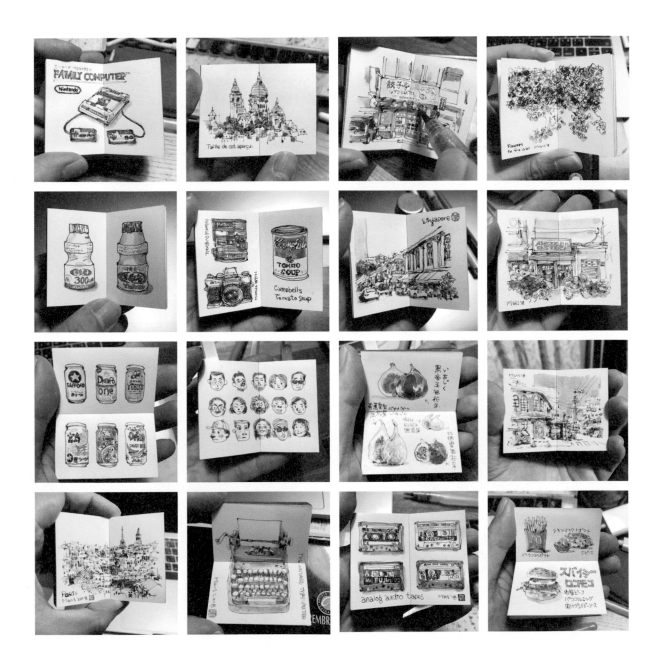

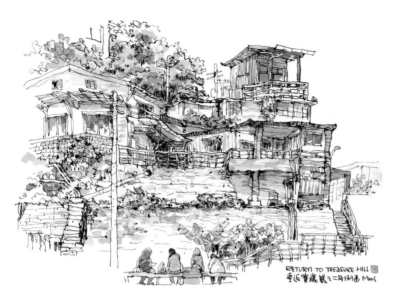

▲ 台北寶藏巖（台灣）

舊地重遊

雖然我不喜歡重複畫同一張照片，但是現場寫生就不一樣了，有些景點實在太有趣，可能會一去再去。

隨著不同季節、天氣好壞、自己去或是與畫友結伴前往，感受都不太一樣。而且隔些時間再臨現場，地貌往往都有些許改變。

你有沒有想一畫再畫的地方呢？現在就拿起筆，用速寫來記錄它吧！

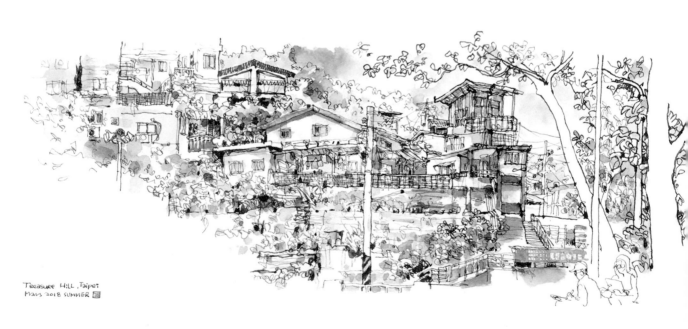

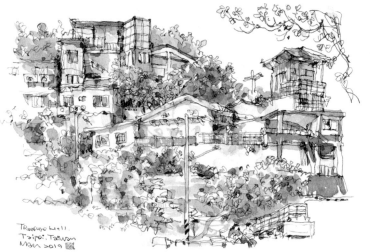

▲ 台北寶藏巖（台灣）

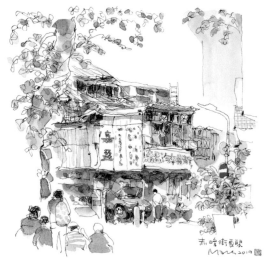

▲▼台北赤峰街（台灣）

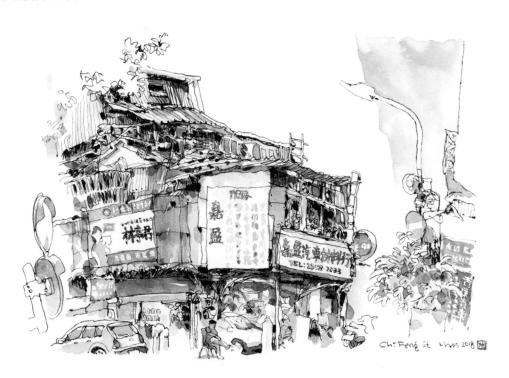

考驗耐心

速寫因爲有線條能勾勒輪廓，可以簡化細節，加快描繪的整體過程。不過，不代表我們不能花費更長的時間，來完成更複雜的畫面。

有時候，會不知不覺被複雜的畫面所吸引，只要時間允許，我就會跳進畫紙裡，將線一條一條布上。幾次下來，也讓我在描繪時，更能沉得住氣，更有耐心的克服一區一區的難關。現在，畫這些複雜的內容時，反而會有療癒的感覺，欲罷不能。希望大家也能挑戰看看，體驗一下我所形容的感覺。

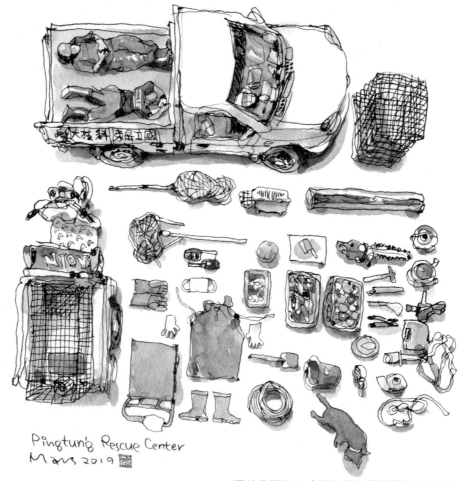

Pingtung Rescue Center
Mars 2019

▲ 照養員開箱文（屏東科大保育類野生動物收容中心）。

Rooftops
in Taipei
Mars 2018

The
Shopping strip
in front of Tsutenkaku
Ebisuhigashi, Osaka
Mars 2020

▲ 人潮擁擠的通天閣（日本，大阪）

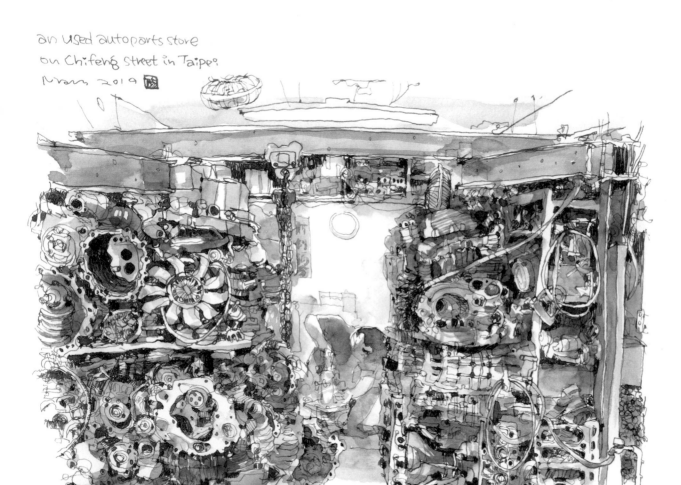

an used autoparts store
on Chifeng street in Taipei.
Kraus 2019 [印]

▲ 赤峰街上排列井然有致的中古零件行（台灣，台北）

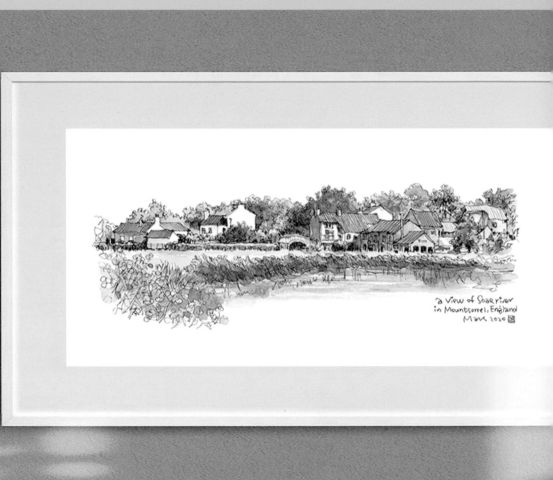

a View of Soar river
in Mountsorrel, England
Mars 2020

SKETCH YOUR LIFE

作品完成之後

作品完成之後，如果想要將作品數位保存或在網路上發布，
還有一些簡單又好看的方式可以分享給大家。

用手機翻拍作品

速寫作品完成後，如果能用掃描器掃描下來的話，是最理想的方式。不過，在還沒有下定決心這麼正式地保存作品之前，大家應該都會拿出手機來翻拍。手機很方便，而且解析度越來越高，在網路上張貼甚至輸出、印刷都綽綽有餘。但是，你是不是跟我一樣，總是覺得拍照角度很難抓，拍出來的作品歪歪的，顏色跟原作差很多？

找一個光源充足、色溫正常的地方拍照，是讓作品拍出來好看的基本要件。光線充足、避免背對光源，才能避免畫面四周產生暗角或陰影；色溫太暖（黃光）、色溫太冷（白光）都可能讓畫面產生色偏，在日光燈或自然日光下拍攝是比較正確的方式。

拍完照之後，不妨打開手機內建的相片編輯功能：
- 調整角度，讓畫面不歪斜
- 調整大小、裁切多餘的白色部分
- 調整曝光值讓畫面亮一點
- 調整鮮豔度
- 調整色溫讓紙張接近白或米白色，有顏色的部分也會更接近原作

Office Lens（Android，iOS）

此外，手機的 APP 也能幫助我們拍攝平整的畫面，Microsoft Office Lens，是我在無法使用掃瞄器時，最好的幫手，推薦大家安裝使用，可以讓翻拍作品時更有效率，畫面也更接近原作。

STEP 1　打開 APP，預設是文件擷取模式，會自動捕捉紙張的四邊，也可以再手動微調。在深色平面上拍攝，效果更好。

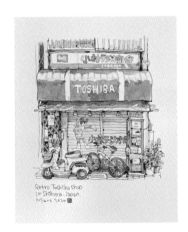

▲ 拍攝後實際畫面，紙紋清楚可見，非常接近掃描器掃描的效果。

STEP 2　拍攝後，畫面自動轉正。可以再使用篩選功能，調整畫面，建議使用淡化（預設）或原圖，後續再利用前頁的方法來進行微調。

為作品加上畫框

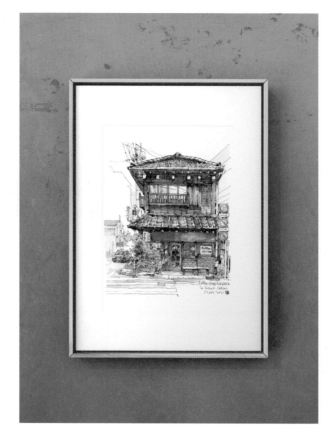

拍好作品後，可以繼續透過 APP 的編輯，在手機上模擬作品加上畫框的效果，不但能夠替作品大大加分，累積至一個數量後，還可以在網路上發布線上個展，是不是很棒呢？

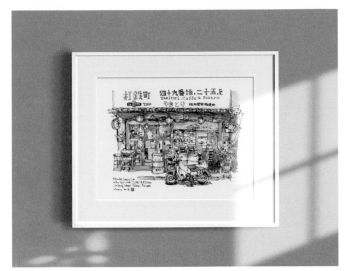
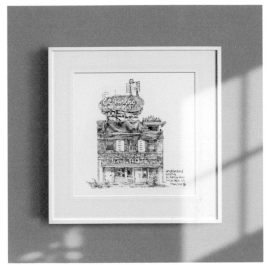
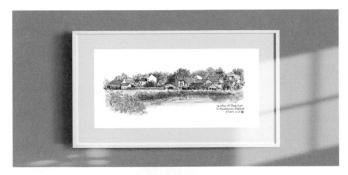

VOUN（iOS）

畫框 APP，可以自訂外框樣式、
襯紙顏色、牆壁材質等，是一款個
人化程度相當高的相框編輯程式，
具有清新簡約的專業質感。

美圖秀秀（Android，iOS）

畫框只是其中一個濾鏡特效，但是效果真實，深受畫友們
喜愛。用法：開啟 APP，點選「圖片美化」，選擇「濾鏡」
功能，再選擇「調色盤」中 SP4 濾鏡，即可產生畫框。

※ 第一次使用時，必需先至 APP 商店中下載「調色盤」
濾鏡。

大人的畫畫課2：速寫自由自在

技巧再升級！進階線條練習 ✕ 創意淡彩應用 ✕ 作品解析

作　　者｜B6速寫男 Mars Huang

責任編輯｜楊玲宜 ErinYang
責任行銷｜朱韻淑 Vina Ju
封面裝幀｜謝捲子 Makoto Hsieh
版面構成｜張語辰 Chang Chen

發 行 人｜林隆奮 Frank Lin
社　　長｜蘇國林 Green Su

總 編 輯｜葉怡慧 Carol Yeh
主　　編｜鄭世佳 Josephine Cheng
行銷主任｜朱韻淑 Vina Ju
業務處長｜吳宗庭 Tim Wu
業務專員｜鍾依娟 Irina Chung
業務秘書｜陳曉琪 Angel Chen
　　　　　莊皓雯 Gia Chuang

發行公司｜悅知文化　精誠資訊股份有限公司
地　　址｜105台北市松山區復興北路99號12樓
專　　線｜(02) 2719-8811
傳　　真｜(02) 2719-7980
網　　址｜http://www.delightpress.com.tw
客服信箱｜cs@delightpress.com.tw
ISBN：978-626-7288-71-9
二版一刷｜2023年09月
二版二刷｜2024年05月
建議售價｜新台幣470元

國家圖書館出版品預行編目資料

大人的畫畫課2：速寫自由自在,技巧再升級！進
階線條練習X創意淡彩應用X作品解析 /B6速寫
男 Mars Huang 著 . – 二版 . – 臺北市：悅知文化
精誠資訊股份有限公司, 2023.09
　面；　公分
ISBN 978-626-7288-71-9（平裝）
1.CST: 素描 2.CST: 繪畫技法

947.16　　　　　　　　　　　　112013551

dp 悦知文化
Delight Press

線上讀者問卷 TAKE OUR ONLINE READER SURVEY

透過對生活、事物的觀察，自然將美感經驗投入在畫面中。

———————《 大人的畫畫課2 》

請拿出手機掃描以下QRcode或輸入
以下網址，即可連結讀者問卷。
關於這本書的任何閱讀心得或建議，
歡迎與我們分享 ☺

https://bit.ly/3rxJfNy

吳竹 透明水彩寫生組

外出寫生 all-in-one

14 colors

AP

具有透明感魅力的透明水彩, 即使多重上色, 也不失鮮豔本色,
十分適合塗染、滲透、暈染技法, 充分體驗繪畫樂趣。

便攜型水彩產品, 內含物品一應俱全, 設計實用。

符合美國AP認證標章, 安全無毒, 可安心使用。

※ 內附14色透明水彩／代針筆一支／水筆一支。

總代理商：能藝企業有限公司 TEL: 02-2618-6120 FAX: 02-2618-1938 www.nennyih.com.tw
NENN YIH ENTERPRISE CO., LTD 辦公室收納文具／相本美編‧美術用品／電腦週邊用品／書道用品